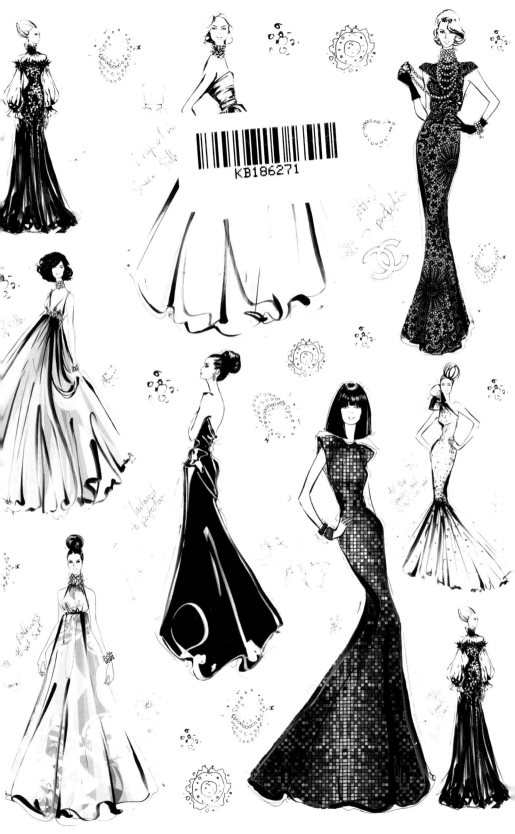

KB186271

The Dress

'그윈에게'

내가 그린 모든 드레스와
내가 갖고 있는 모든 드레스는
언젠가 네 것이 될 거야.

The Dress

한 시대를 대표하는 패션 아이콘 100

메간 헤스 지음 | 배은경 옮김

Megan Hess

YANG 양문 MOON

"
오랜 시간에 걸쳐
내가 깨달은 사실은
옷에서 중요한 것은
그 옷을 입은 여성이라는
점이었다.
"
-이브 생 로랑(YVES SAINT LAURENT)

Contents

Introduction

나는 패션 일러스트레이터로 오랫동안 무수히 많은 드레스를 그려왔
다. 그 가운데는 독특한 재단이나 놀라운 원단, 복잡한 디자인 등의
다양한 이유로 기억에 또렷이 남아 있는 드레스들이 있다. 정말 잊지
못할 여러 패션쇼에서 객석 맨 앞줄에 앉아 스케치를 하면서, 눈부
신 드레스들이 런웨이를 휘젓는 순간 관객이 흥분으로 숨조차 제대
로 쉬지 못하는 모습을 보아왔다. 그리고 세계 최고의 슈퍼모델부터
아카데미 수상자와 미국의 영부인까지 각계각층 여성들의 몸을 감싸
고 있는 드레스를 그렸다.

내가 그린 드레스들 가운데 유독 눈에 띄는 몇 벌의 드레스가 있다.
단순히 옷이라고만 할 수 없는 이 드레스들은 너무나 뛰어나 한 시
대를 규정짓기도 한다.

가장 값이 비싸다거나 최고급은 아닐 수도 있고 애초에 위대한 작품
을 목적으로 제작된 것이 아닐 수도 있지만 그 옷을 입는 순간 특별
한 일이 일어난 까닭에 이 드레스들은 단지 옷이라는 의미를 넘어 기
념비적인 사건이 되었고 결국 시대의 아이콘이 되었다.

이 책은 내 심장을 두근거리게 했던, 그리고 너무나 터무니없어서, 너
무나 충격적이어서, 그리고 너무나 아름다워서 말 그대로 내 숨을 멎
게 했던 그 모든 드레스들에 대한 찬사이다.

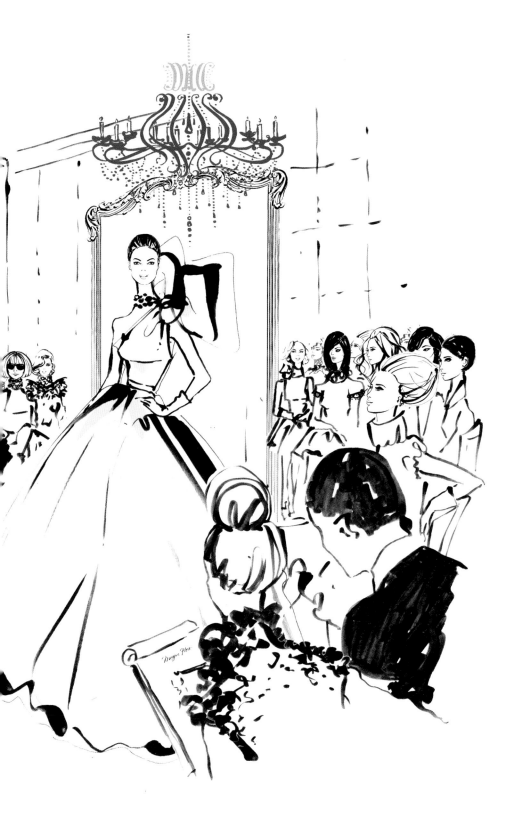

01 / Desig

ners

2012

Versace

베르사체(Versace) 같은 디자이너는 없다. 2012년 파리 패션위크 기간 동안 그 유명한 리츠 호텔에서 아뜰리에 베르사체의 가을 쿠튀르 쇼가 펼쳐졌다. 행사 장소에 걸맞게 컬렉션은 퇴폐적이었다. 휘황찬란한 디자인에는 세련되고 악마적인 섹시함이 있었으며, 로즈골드와 붉은색, 그리고 자주색 메탈릭 원단과 코르셋으로 조인 보디스(bodice, 드레스의 상체 부분)가 쇼의 특색이었다. 모델들이 자신감 있게 런웨이를 걸어 내려올 때면 긴 시폰 드레스가 물결치듯 살랑거렸고 그때마다 모델의 다리가 고스란히 드러났다. 크리스티나 헨드릭스, 밀라 요보비치를 비롯한 패션계의 유명인사들이 맨 앞줄에 나란히 앉아 몸에 꼭 맞는 화려한 검은 옷과 아슬아슬한 높이의 힐을 신은 도나텔라 베르사체의 등장을 지켜보았다. 디자이너 자신과 마찬가지로 패션쇼를 장악한 이 핑크 드레스는 그 자리에 있던 모든 이들로 하여금 베르사체의 마법 같은 의상을 갈망하게 만들었다.

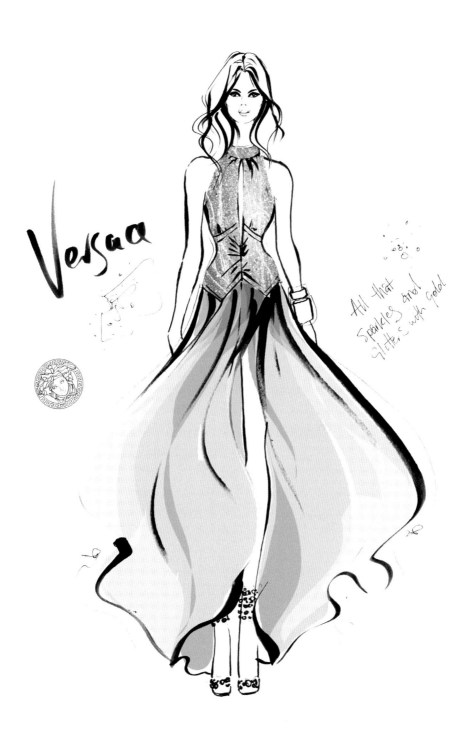

Versaa

All that
Sparkles and
glitters with gold

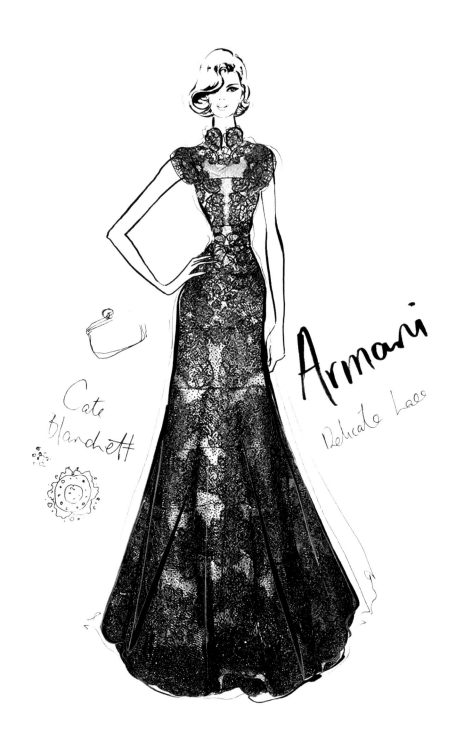

Armari

Cate
Blanchett

Delicate Lace

2013

Armani

'누드Nude'라는 제목으로 열린 2013년 아르마니 프리베 컬렉션을 대표한 것이 바로 이 환상적인 드레스였다. 조르지오 아르마니(Giorgio Armani)가 디자인한 이 컬렉션은 구식 할리우드와 전통 미니멀리즘의 만남이었으며 하나부터 열까지 우아함 그 자체였다. 한 평론가는 "낡은 할리우드가 젊음을 되찾았다. … 어디까지가 옷이고 어디부터가 피부인지 구분하기조차 힘들었다. 그런 착시효과는 이 디자이너를 생각하면 너무도 관능적이었다."고 평했지만, 아르마니는 자신이 컬렉션에서 원한 것은 오로지 "여성이 스스로를 아름답다고 느끼도록 하는 것"이라고 말했다. 그리고 아르마니는 이 목표를 훌륭하게 이뤄냈다. 이 그림 속 드레스는 케이트 블란쳇이 2014년 골든 글러브 시상식에서 입었던 것으로, 그녀는 영화 〈블루 재스민〉으로 여우주연상을 받았다. 케이트는 지미 추의 펌프스와 쇼파드의 다이아몬드 귀걸이, 그리고 포 보브(faux bob, 긴 머리를 숨겨 단발처럼 보이게 하는 헤어스타일)와 엷은 자홍빛 입술로 스타일을 완성했다. 모두가 가장 갈망하는 시즌 최고의 드레스와 할리우드 최고의 여배우가 만났을 때 그것이 바로 천생연분이었다.

2012

'Valentino

발렌티노(Valentino)를 생각하면 선이 완벽하게 떨어지는 고혹적이고 극단적인 붉은색의 풍성한 드레스가 떠오른다. 2012년 파리 패션위크에서 펼쳐진 발렌티노의 여름 패션쇼는 너무나도 아름다웠다. 이 컬렉션에 영감을 준 것은 20세기 초 멕시코의 혁명정신이었는데, 미국 화가인 조지아 오키프와 이탈리아 사진작가이자 정치활동가인 티나 모도티가 컬렉션의 뮤즈 역할을 했다. 천부적인 재능을 가진 발렌티노의 크리에이티브 디렉터 마리아 그라치아 키우리와 피엘파올로 피치올리는 멕시코 전통 자수에서 영감을 얻은 손으로 그린 꽃무늬와 레이스 아플리케(applique, 별개의 자수무늬나 다른 천을 덧대어 꿰맨 장식)를 여성적인 실루엣과 결합했다. 거기에 모델들의 가벼운 메이크업과 고대 그리스풍 샌들이 예스러운 분위기를 더해주었다.

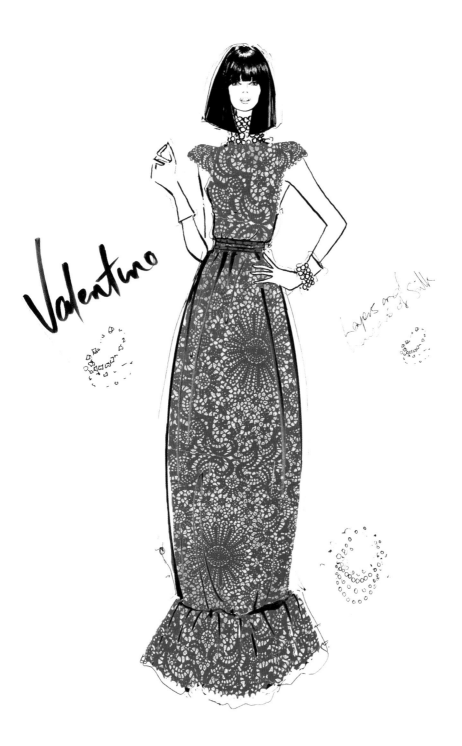

Valentino

Layers and layers of silk

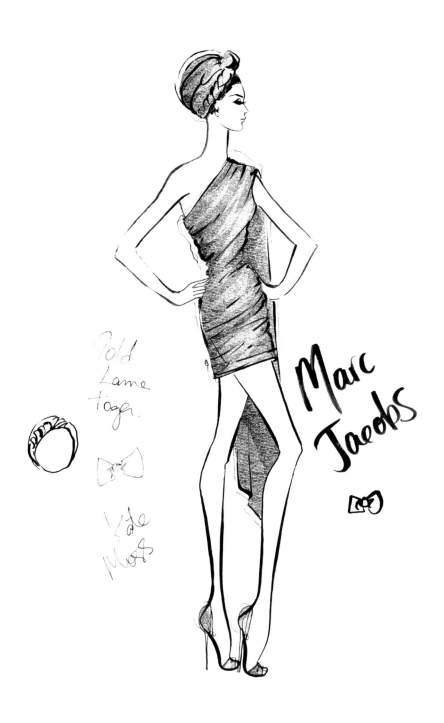

Gold
Lame
toga.

Kate
Moss

Marc
Jacobs

2009

Marc Jacobs

내가 마크 제이콥스(Marc Jacobs)를 좋아하는 이유는 그가 어떤 작품을 만들지 도저히 예측할 수 없기 때문이다. 그는 재창조의 대가인데 이 드레스 또한 예외가 아니었다. 2009년 케이트 모스가 실크 혼방 라메(lamé, 금실과 은실을 섞어 짠 천) 원단으로 만든 비대칭의 황금색 드레스를 입고 뉴욕 현대미술관 의상연구소에서 열린 모델 애즈 뮤즈 갈라쇼에 도착하자, 모든 시선이 그녀에게 집중되었다. 허벅지를 스치는 길이의 이 드레스는 한쪽으로 길게 늘어뜨린 어깨 장식, 깊게 파인 등, 그리고 매듭이 있는 어깨 밴드가 특히 도드라졌다. 스타일 아이콘이자 슈퍼모델인 케이트 모스는 저스틴 팀버레이크, 마크 제이콥스와 함께 이 행사의 공동 의장을 맡았으며, 자신의 스타일을 디자인하는 데 직접 참여하기도 했다. 언제나 모험을 마다하지 않는 케이트 모스는 영국의 유명한 여성 모자 디자이너인 스테판 존스와 손을 잡고 드레스에 어울리는 고광택 터번을 제작했다. 이 앙상블을 완성하기 위해 모스는 숀 린의 '화이트 라이트' 브로치를 터번에 달았는데 이 브로치에는 2000개가 넘는 다이아몬드가 사용되었다.

2013

Saint Laurent

런웨이를 미끄러지듯 걷는 이 드레스를 처음 본 순간, 나는 숨이 멎을 것만 같았다. 목에 푸시 보(pussy-bow, 목 부분을 리본으로 묶는 프릴 장식)가 달린 이 드레스는 에디 슬리먼이 생 로랑(Saint Laurent, 이브 생 로랑)과 손을 잡고 시도한 첫번째 컬렉션에 등장한 작품으로, 그야말로 초대작이었다. 파리의 그랑 팔레에서 열린 이 레디투웨어(ready-to-wear, 고급 기성복이란 뜻이며, 프랑스어로 프레타포르테라고 한다) 쇼에는 디자이너인 마크 제이콥스, 알버 엘바즈, 아제딘 알라이아, 비비안 웨스트우드, 그리고 다이앤 본 퍼스텐버그가 참석해 한껏 기대에 부푼 채 패션쇼를 관람하고 있었다. 당시에는 두꺼운 팔찌와 술이 달린 목걸이, 소맷부리가 넓게 퍼진 일명 벨 슬리브가 유행하고 있었지만, 이 컬렉션에서는 모델들이 챙이 넓은 모자와 플랫폼 펌프스를 착용해 1970년대 분위기를 물씬 풍겼다. 서부 시대를 현대로 불러온 이 드레스에는 우리가 사랑하는 생 로랑의 모든 면과 갑작스레 등장한 새로운 미학이 겸비되어 있었다.

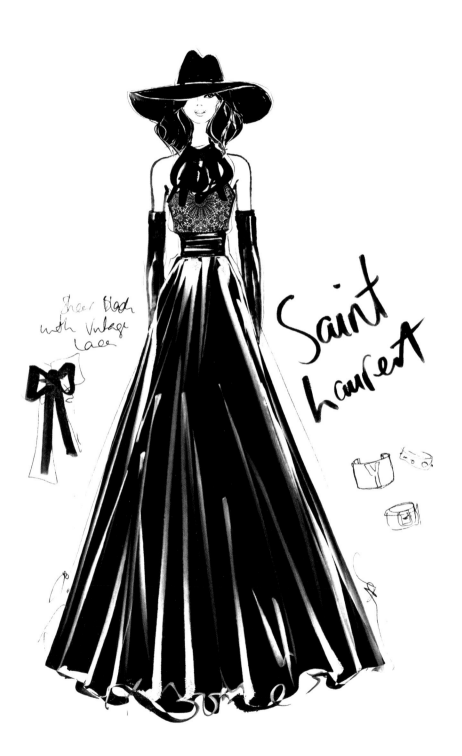

Sheer black
with Vintage
Lace

Saint
Laurent

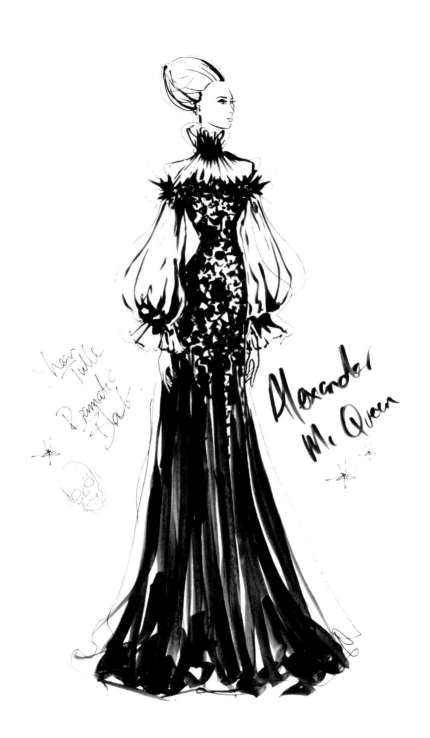

sheer
Tulle
Dramatic
Black

Alexander
Mc Queen

22

2012

Alexander McQueen

이 드라마틱한 검은 드레스는 사라 버튼이 디자인한 의상으로, 알렉산터 맥퀸(Alexander McQueen)의 2012년 프리폴 컬렉션에서 극찬을 받았다. 화려한 디자인은 패션계 최초의 쿠튀리에(오트 쿠튀르의 각 브랜드를 대표하는 남성 디자이너)인 찰스 프레드릭 워스를 연상시켰다. 〈스타일닷컴〉의 비평가 팀 블랭크스는 "이것은 웅장한 맥퀸이었다. …박물관에 전시할 가치가 있는 작품이며 오페라 같은 화려함으로 이 전설적인 인물을 뒷받침해준다. 버튼은 그 일을 훌륭하게 해냈다."고 말했다. 페플럼(peplum, 블라우스나 재킷의 허리선 아랫부분)에 대한 버튼의 현대적 해석은 전통적인 펜슬 스커트의 실루엣과는 거리가 멀었다. 블랭크스는 또 이렇게 썼다. "여전히 맥퀸표 드라마의 향기가 있었지만 심미안은 신선했다. 그로 인해 보는 이들은 더 많은 것을 원할 수밖에 없었다."

버튼은 스페인과 집시예술부터 빅토리아 예술, 민속예술, 그리고 1950년대 쿠튀르까지 모든 것에서 영향을 받았다. 배우인 소남 카푸르가 이 드레스를 입고 2012년 칸 영화제의 〈테레즈 데커루〉 시사회에 등장했을 때 사람들은 그 아름다움에 마음을 빼앗겨버렸다.

2011

Prada

미우치아 프라다(Miuccia Prada)는 흔히 지적인 여성들의 디자이너라고 불리고 있는데, 나는 오랫동안 그녀의 예측 불가능한 작품에서 영감을 받았다. 1978년에 가업을 이어받은 미우치아는 아름다움과 여성스러움을 현대적으로 해석하면서 회사를 회생시켰다. 패션에 대한 그녀의 지적인 접근방식은 화려하면서도 기능적인 디자인을 촉진한다. 기네스 팰트로는 오간자 리본 장식이 달린 분홍색 의상으로 한껏 아름다움을 뽐내며 2011년 베니스국제영화제에 등장했다. 프라다와 오랫동안 인연을 이어온 팰트로는 프라다의 연분홍색 클러치와 에나멜가죽 소재의 핍토(peep-toe, 신발 앞쪽이 트여 있어 발가락이 보이는 형태) 플랫폼으로 완벽한 스타일을 연출했다. 그녀는 호화로운 고급 쾌속정을 타고 영화제에 도착했는데, 그 장면은 오직 프라다만이 완벽하게 연출할 수 있는 가장 할리우드다운 순간이었다.

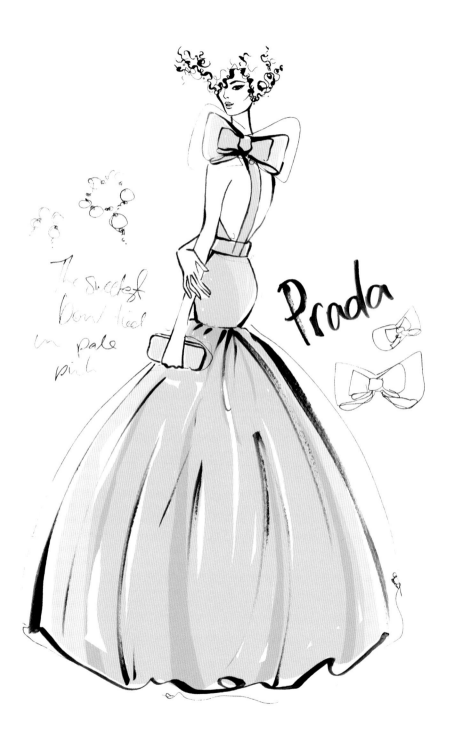

The sweetest
Bow/tied
in pale
pink

Prada

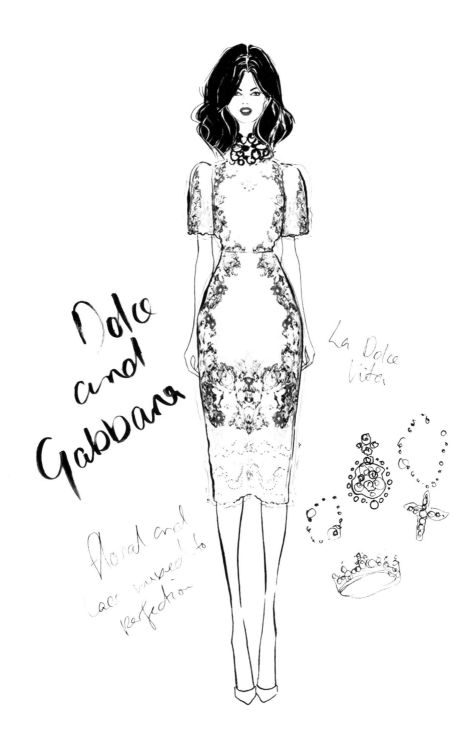

Dolce
and
Gabbana

La Dolce
Vita

Floral and
lace mixed to
perfection

2012

Dolce & Gabbana

돌체 앤 가바나(Dolce & Gabbana)의 드레스를 입는 것은 로맨틱한 이탈리아의 천국으로 탈출하는 것과 같다. 특히 레오파드와 레이스와 보석의 대표적인 조합은 그 무엇과도 비교될 수 없다. 2012년 가을 레디투웨어쇼는 온통 과장으로 넘쳤는데, 그것은 전성기의 대표적 이탈리아 스타일이었다. 런웨이 위에 걸린 샹들리에에는 덩굴과 장미가 우아하게 드리워지고 전면에 설치된 화려한 황금 거울은 가장 중요한 장식물 역할을 하고 있었다. 디자이너인 도미니코 돌체는 고향인 시칠리아에서 영감을 얻었는데, 시칠리아의 바로크식 종교의식에서 영향을 받았다. 성찬식 같은 하얀 드레스와 정교한 망토가 등장했고, 마지막으로 코르셋 탑, 검은 레이스 코트, 금색 금속사로 무늬를 넣은 풍성한 스커트 정장이 차례로 등장했다. 스테파노 가바나는 "우리는 미니멀리즘이 아닌 맥시멀리즘을 추구한다."고 말한 적이 있었다. 이 패션쇼는 《보그》 일본판 편집장인 안나 델로 루소, 영화배우 모니카 벨루치와 헬렌 미렌 등의 귀빈을 포함한 모든 관객으로부터 찬사를 받았다.

2009

Lanvin

2009년 파리 패션위크에서 랑방(Lanvin)의 라인업에 등장한 대담하고 부풋부풋한 이 작품은 누드톤의 힐과 말끔하게 위로 올린 헤어스타일로 단정한 분위기를 연출하면서 알버 엘바즈의 휘황찬란한 봄 컬렉션을 완성했다. 엘바즈는 노란색, 분홍색, 파란색, 붉은색, 진한 자주색과 기타 보석 색조를 띤 주름장식의 새틴 칵테일 드레스 시리즈를 발표했다. 《보그》영국판 편집장인 알렉산드라 슐만이 말했듯이 "엘바즈는 사람들이 정말 입고 싶어 하는 랑방의 스타일, 즉 고전적이고 여성스러우면서 독특하고도 매우 실용적인 그런 스타일을 창조했다." 눈이 휘둥그레질 정도의 디자인과 경쾌한 실루엣은 관객들에게 황홀감을 선사했다. 일러스트레이터로서 이 컬렉션이 런웨이에 펼쳐지는 것을 보고 있자니 내 머리 속에 영감이 절로 떠올랐다. 그리고 엘바즈의 일러스트레이션 역시 그가 제작한 드레스만큼이나 상징성이 있다.

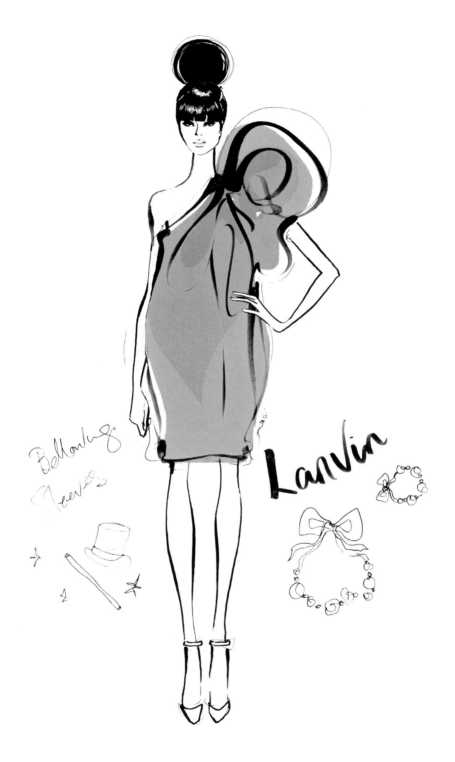

Bellowing
sleeves

Lanvin

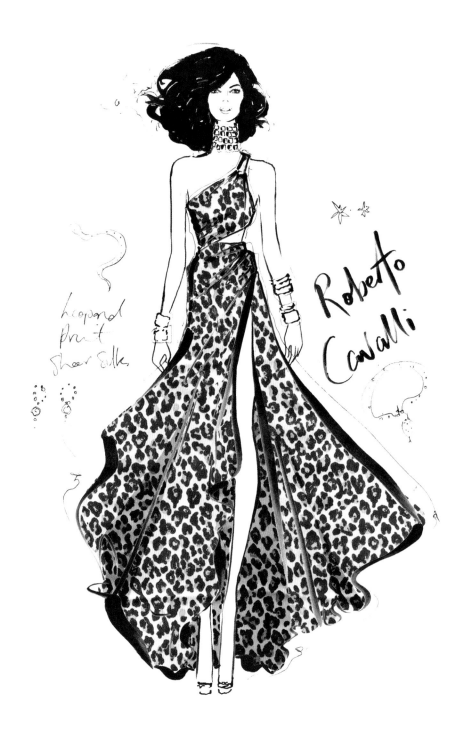

Leopard
Print
Sheer Silks

Roberto
Cavalli

2013

Roberto Cavalli

나는 늘 로베르토 카발리(Roberto Cavalli)를 리조트 스타일의 대가라고 생각해왔다. 당신이 기막히게 근사한 어느 해변에서 샴페인 한 잔을 들고 있다면, 그때 입고 있는 옷은 당연히 카발리여야 한다. 올리비아 팔레르모는 2013년 프랑스에서 열린 미국 에이즈 연구재단의 시네마 어게인스트 에이즈 갈라쇼에서 카발리의 이 애니멀 프린트 작품을 입고 아름다움을 한껏 뽐냈다. 한쪽 어깨가 드러난 이 드레스의 특색은 추파를 던지는 듯한 엉덩이 높이까지의 트임과 살짝 드러나는 허리였다. 팔레르모는 세르지오 로시의 샌들과 박스 클러치로 스타일을 완성했다. 이 신예 스타는 그 행사의 드레스 제작자인 카발리의 초대로 참석했으며, 카일리 미노그, 샤론 스톤도 그 자리에 함께했다. 카발리는 나중에 자신의 요트에서 비공개로 디너파티를 열었고, 팔레르모와 스톤, 미노그와 모델인 알레산드라 앰브로시오, 안냐 루빅이 요트에 승선해 하이패션의 바다를 항해하며 하룻밤을 보냈다.

2012

Tom Ford

에바 그린이 팀 버튼 감독의 괴기스러운 코미디 영화 〈다크 섀도우〉
의 로스앤젤레스 시사회에 하이넥의 진한 은색 드레스를 입고 등장
하자 많은 사람의 시선이 그녀에게 집중되었다. 톰 포드(Tom Ford)의
2012년 가을 컬렉션 의상이었던 이 불가사의한 드레스는 그해 런던
패션위크에서는 선보이지 않은 의상이었다. 대신 패션계 최고의 디
자이너와 스타일리스트들이 비공식 쇼룸 리허설에서 이 컬렉션을 자
세히 살펴보았다. 반짝거리는 파충류 껍질(실제로 뱀과 악어 비늘을
스트레치 실크 저지에 하나하나 붙였다)이 스커트와 목, 그리고 소매
부분을 장식했다. 엘 맥퍼슨과 앤 해서웨이 역시 몸에 딱 달라붙는 이
드레스를 입고 각종 행사에 참석해 자신들의 날씬한 몸매를 과시했다.

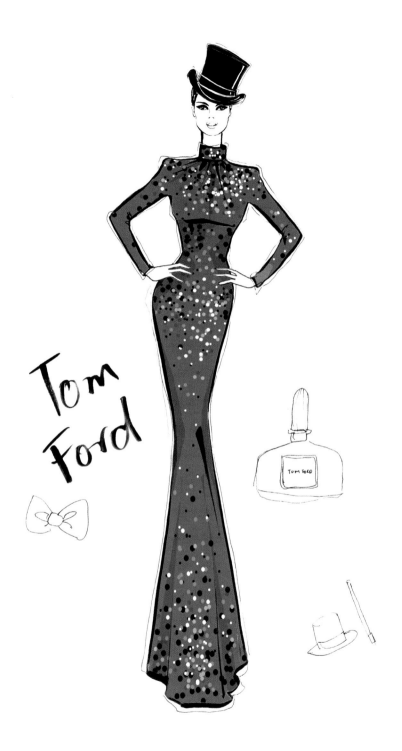

Tom Ford

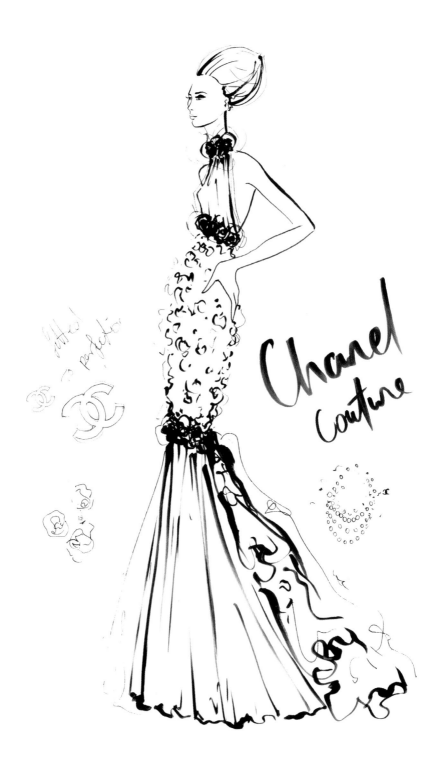

2009

Chanel

세상의 모든 드레스 가운데 샤넬(Chanel)의 쿠튀르만큼 내 심장을 요 동치게 만드는 것은 없다. 샤넬은 역사이자 장인정신이며, 그리고 트 위드 그 자체이다! 샤넬의 쿠튀르 쇼는 언제나 대단한 볼거리를 제 공하며, 그 현장에서 스케치를 하는 것은 흡사 패션 일러스트레이션 올림픽에 참석하는 듯한 느낌을 준다. 파리에서 열렸던 2009년 샤 넬 가을 컬렉션 발표회 역시 예외가 아니었다. 괴짜 크리에이티브 디 렉터 칼 라거펠드는 모델들로 하여금 거대한 샤넬 No.5 병을 통과해 런웨이에 등장하게 했고, 그 장면을 본 빅토리아와 바네사 트라이나 자매, 키라 나이틀리, 마리오 테스티노 등의 참석자들은 놀라지 않 을 수 없었다. 당시 라거펠드는 영국 국립발레단의 〈빈사의 백조〉 공 연에 필요한 발레복 디자인을 완성한 직후였는데, 그 발레복이 주름 장식과 망사가 많이 들어간 이번 컬렉션에 영향을 준 것으로 보였다. 그 컬렉션은 대단한 찬사를 받았고 엄청난 장관을 연출했다. 코코였 다 해도 자랑스럽게 런웨이에 내보냈을 컬렉션이었다.

2012

Dior

디올(Dior)의 드레스를 입는 것은 사랑에 빠지는 것과 비슷한 면이 있다. 사람을 취하게 하고 현기증을 일으키기 때문이다. 2012년 봄 오트 쿠튀르쇼는 디올의 크리에이티브 디렉터 대행인 빌 게이튼의 취임 2주년을 기념하는 행사였다. 케이튼은 녹록지 않은 직책을 맡았음에도 아름다운 컬렉션으로 관객에게 큰 감동을 주었고 비평가들에게도 강한 인상을 남겼다. 그는 이 컬렉션에서 절제미와 고전미를 추구하면서도 새로운 시도를 잊지 않았다. 쇼가 끝난 뒤 그는 "엑스레이 같은 디올을 의도했다. 많은 가봉을 한 덕분에 구조는 지극히 디올이지만 전체적으로는 시스루"라고 말했다.

디올과 오랫동안 인연을 맺어온 샤를리즈 테론은 이 드레스를 입고 2012년 골든 글러브 시상식에 참석했다. 이 우아한 여배우는 지방시 샌들과 까르띠에의 다이아몬드, 그리고 빈티지 머리띠로 치장을 했다. 처음 이 드레스를 보았을 때 크리스찬 디올이 했던 유명한 말이 문득 떠올랐다. "회색, 연한 청록색, 그리고 분홍색 색조는 늘 유행할 것이다."

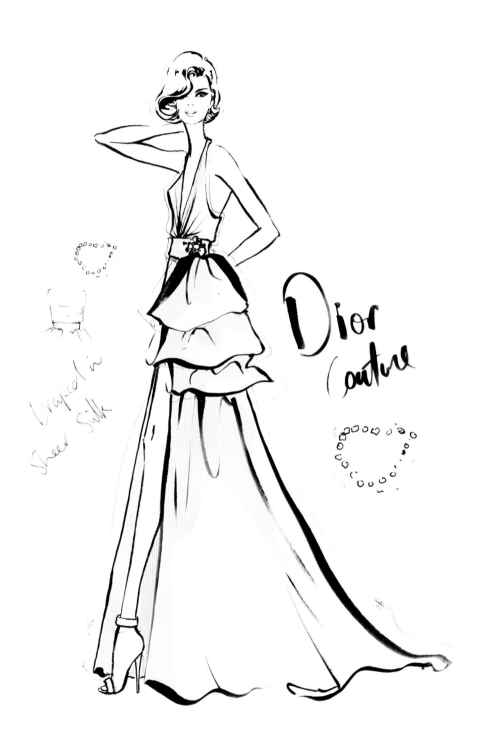

Draped in
Sheer Silk

Dior
Couture

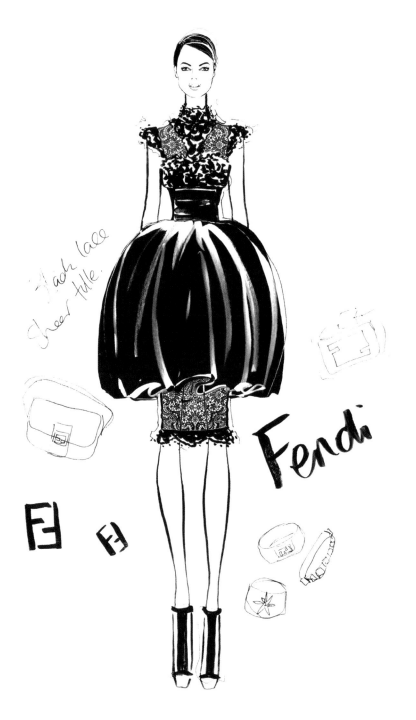

black lace
Sheer tulle.

Fendi

2009

Fendi

2009년 봄 레디투웨어 쇼 기간 동안 칼 라거펠드는 《보그》의 편집장인 안나 윈투어, 엠마누엘 알트, 그리고 《보그》 파리판 편집국장인 카린 로이펠드 등의 유명인사들 앞에서 자신의 펜디(Fendi) 컬렉션을 발표했다. 이 컬렉션은 대체로 연한 색채, 속이 비치는 천, 발랄한 크리놀린 스커트(crinoline skirt, 치마 안쪽에 틀을 넣어 전체를 둥글게 부풀린 스커트) 등의 유행하는 트렌드를 고수하면서도 라거펠드만의 고유한 접근방식을 구현했다. F자 두 개의 유명한 펜디 로고를 창안한 라거펠드는 허리를 꽉 조이는 현대적 실루엣을 정착시켰고, 영국 자수천과 테이블보 레이스를 이용해 정확한 재단으로 옷을 만들었다. 모델 시그리드 아그렌이 입고 나온 이 작품의 특색은 높은 목선과 조각품 같은 스커트였다. 컬렉션의 모든 작품 중에서도 이 드레스가 쇼를 지배하면서 펜디가 흠모의 대상이 되는 이유, 즉 극적인 효과가 가미된 우아함을 구체적으로 드러내 보여주었다.

1976

Diane von Furstenberg

"단순함과 섹시함. 그것이야말로 사람들이 원하는 것이다. 비싸기는 하지만 터무니없는 것은 아니다." 1976년에 다이앤 본 퍼스텐버그 (Diane von Furstenberg)는 《보그》와의 인터뷰에서 이렇게 말했다. 그해 그녀는 《뉴스위크》에 소개되기도 했다. 《뉴스위크》 표지에 등장한 퍼스텐버그는 날씬한 몸매를 강조하는 날염된 랩 드레스를 입고 있었는데, 1970년대 퍼스텐버그가 자신의 왕국을 세운 기반이 바로 이 드레스였다. 이 전설적인 디자이너가 1972년에 제작한 이 상징적인 드레스는 그 후 지금까지도 나를 비롯한 많은 여성들에게 영감을 주고 있다. 입기 편한 저지 스타일이 일하는 여성들 사이에서 상당한 인기를 얻으면서 바지 정장을 유행에서 몰아내고 드레스를 '되살렸다'는 평가를 받았다. 여성들에게 자신의 랩 드레스를 속옷 없이 입으라고 충고했던 본 퍼스텐버그는 "내 드레스는 편안하기 때문에 당신들도 편안함을 느낄 것이고 행동하기도 편해져 섹스를 하게 된다."고 말했다. 그 드레스가 성혁명의 상징물이 된 것은 전혀 놀라운 일이 아니다.

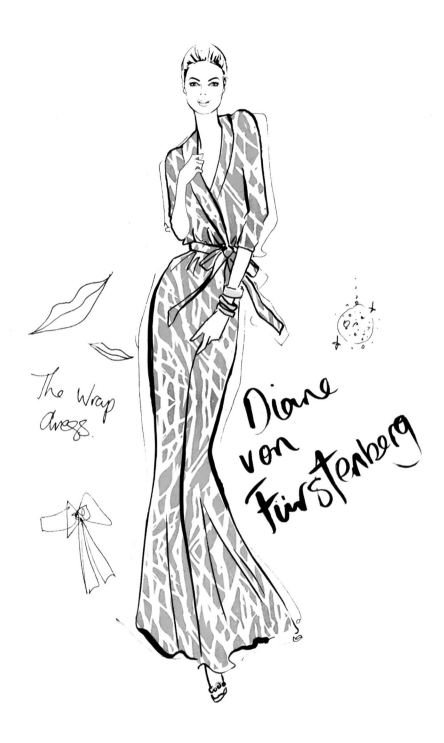

The Wrap
dress.

Diane
von
Fürstenberg

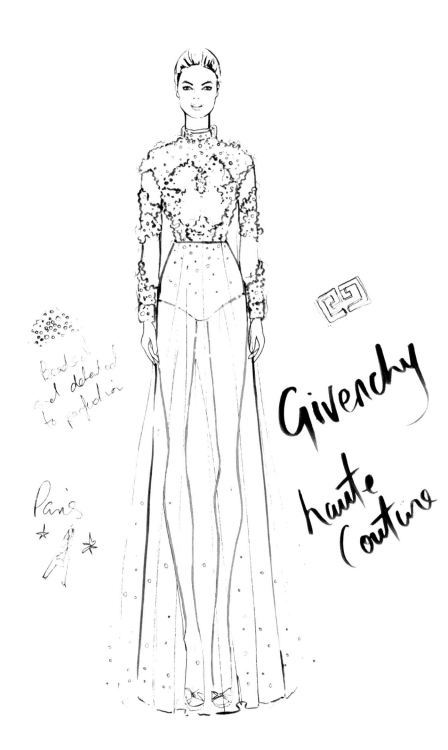

beaded
and detailed
to perfection

Paris
* ∅ *

Givenchy
haute
Couture

2011

Givenchy

상상 속에서 나는 밤낮없이 지방시(Givenchy) 드레스를 입는다. 꿈속에 온통 지방시의 디자인들뿐이기 때문이다. 리카르도 티시는 2011년 지방시 가을 쿠튀르 컬렉션의 영감의 원천에 대한 질문을 받자 '순수함'이라고 간결하게 대답했다. "나는 어둠 속에서 빛을 찾으려 노력한다." 그가 말했다. "매우 순수하고 부드러우며 섬세한 빛. 바로 낭만적인 꿈이다." 이 절묘한 컬렉션은 겨우 10개의 아이템으로 이루어졌지만 전체 컬렉션을 구성하는 데는 무려 6개월이 걸렸고, 이는 하나하나의 작품에 들어간 노력과 세심한 손길을 보여주었다.

티시는 캘리코(calico, 17세기 이후 영국에 수입된 인도산 면직물의 총칭)로 처음 옷을 구성할 때 쿠튀르의 마법이 탄생한다고 믿기 때문에 얇은 리넨 천에 사용되는 색이 연한 면직물의 흰색을 연상시키도록 베이지와 아이보리 계열 색채를 고집했다. 이 디자이너는 지극히 정교한 기법과 샹티 레이스(Chantilly lace, 능형의 그물조직이 특징으로 속에 꽃바구니나 과일 등의 무늬가 흩어져 있으며 매우 고전적이고 여성스런 문양의 레이스지), 가냘픈 깃털, 섬세한 실크 튤(실크, 나일론 등을 이용해 망사처럼 짠 원단)을 이용해 숨이 멎을 듯 아름다운 드레스 열 벌을 완성했다.

2011

Mary Katrantzou

이 드레스는 런던 패션위크에서 진행된 마리 카트란주(Mary Katrantzou)의 데뷔전에 처음 등장한 작품이었다. '르 뫼리스'와 '도 체스터'라는 아름다운 이름의 블라우스와 스커트는 디자이너의 전매 특허와도 같은 복잡한 프린트를 그 특징으로 하고 있으며, 패드를 넣 은 스커트는 고풍스러운 램프의 갓 형태로 만들어졌다. 거기에 샹들리 에 목걸이와 커다란 촛대 무늬는 초현실적인 효과를 더해주었다. 카트 란주는 워털루역의 예전 유로스타 터미널에 마련된 무대에서 휘황찬 란한 장관을 연출했는데, 컴퓨터로 제작한 트롱프뢰유(trompe l'oeil, 사람들이 실물인 줄 착각하도록 만든 그림이나 디자인) 풍경으로 무 대를 장식했다. "나는 이 컬렉션으로 여성들이 방안에 있기보다는 방 을 입기를 바랐다." 쇼가 끝난 후 카트란주가 했던 말이다. 나중에 《보 그》 일본판 편집장인 안나 델로 루소가 그 컬렉션 가운데 몇 벌을 입 은 모습이 포착되었는데 그중 하나가 이 드레스였다. 루소는 이 드레 스와 함께 깃털 장식이 있는 분홍 스카프를 매고 핍토 펌프스를 신었 다. 내게 있어 마리 카트란주는 진정한 혁신가이다. 그녀의 드레스를 소유하는 것은 입을 수 있는 예술작품을 갖는 것과 같다.

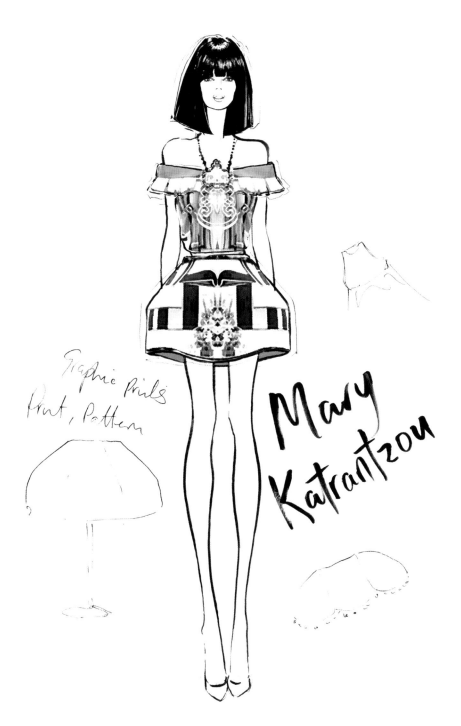

Graphic Prints
Print, Pattern

Mary
Katrantzou

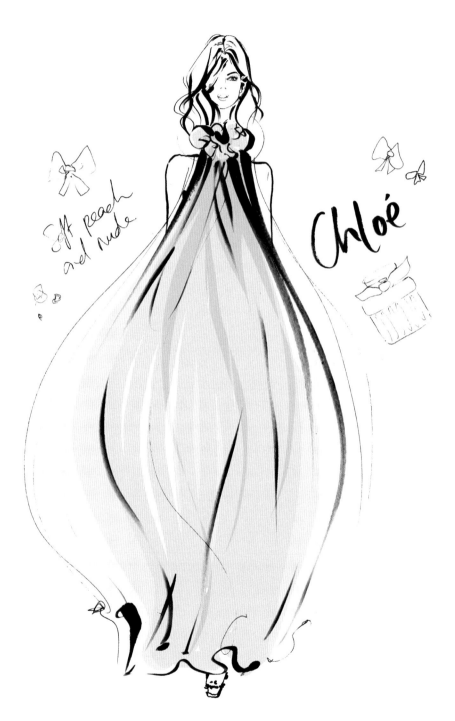

Soft peach and nude.

Chloé

2009

Chloé

안나 델로 루소와 모델 안야 루빅은 많은 기대를 받고 있던 끌로에
(Chloé)의 2009년 가을 레디투웨어 컬렉션을 보기 위해 파리의 에스
파스 에페메 튈르리의 앞줄에 앉아 있었다. 2009년은 한나 맥기본이
끌로에의 크리에이티브 디렉터로서 일한 지 2년째 되는 해였고 많은
이들이 그 패션쇼를 예의주시하고 있었다. 맥기본은 1980년대 초의
매력적인 낙낙함에서 영감을 받은 컬렉션을 내놓았다. 풍성한 블랭
킷 코트와 허리선이 배꼽 위로 올라간 유려한 '하이웨이스트' 바지와
랩 벨트, 그리고 화려하면서도 대담한 드레스를 생각해보라. 누드톤
의 실크 시폰 드레스는 목으로 올라가면서 점차적으로 좁아지고 등
은 깊숙이 파여 있는 스타일인데, 이것은 파리 분위기를 풍기는 동시
에 맥기본의 드레스 제작기술을 입증하는 것이었다. 끌로에는 나
로 하여금 풍성한 머리카락을 흩날리며 튤립이 가득한 들판을 뛰어
다니고 싶게 하는 무엇인가가 있다. 이 특별한 드레스는 그런 정서를
완벽하게 담아내고 있다.

2011

Gucci

밀라노 패션위크에서 개최된 구찌(Gucci)의 2011년 가을 레디투웨어 쇼에서 디자이너 프리다 지아니니는 자신에게 큰 영향을 준 두 사람을 언급했다. 사진작가 밥 리차드슨이 사진으로 담아냈던 영화배우 안젤리카 휴스턴과 밴드 플로렌스 앤 더 머신의 보컬 플로렌스 웰츠였다. 컬렉션은 '히피 시크'를 표방하고 있었지만 구찌의 화려하고 매혹적인 특성이 가미되어 있었다. 모델들은 푸시 보 블라우스와 벨벳 블레이저, 몸에 꼭 맞는 스웨터 조끼, 깃털 장식이 있는 페도라, 그리고 형형색색의 짧은 재킷을 입었는데 특히 이 재킷들의 재료는 수제 염색된 실크 꽃이었다. 또 지아니니는 시폰을 이용해 풍성해 늘어지는 야회복을 제작했다. 교묘한 노출을 유도하고 있는 이 매혹적인 드레스들은 허벅지까지 올라오는 트임이 두드러졌으며, 속이 비칠 정도로 아주 얇아 모델들이 안에 입은 짧은 팬츠가 적나라하게 보일 정도였다. 나는 구찌 드레스가 늘 약간 아슬아슬한 점이 정말 마음에 든다. 구찌는 정말 독특하고 비범하며 아무리 입어도 질리지 않을 것 같은 느낌을 준다.

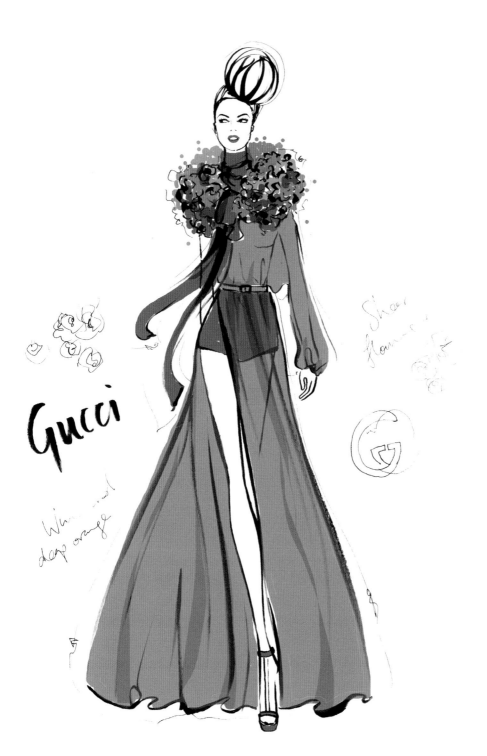

Gucci

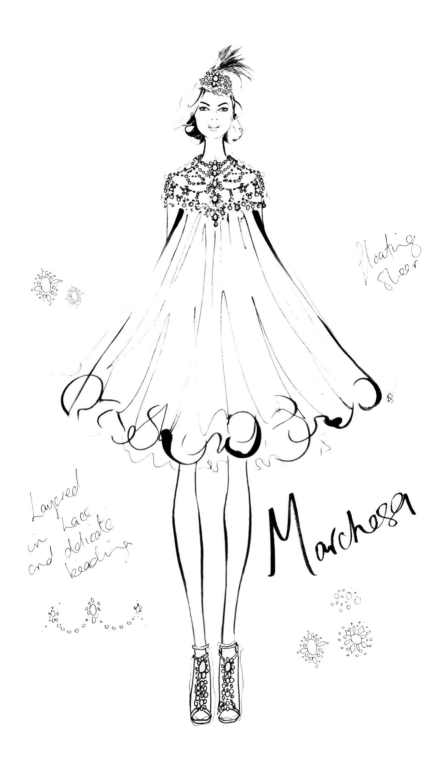

floating
sleev

Layered
in Lace
and delicate
beading

Marchesa

2011

Marchesa

마르케사(Marchesa)의 옷은 여성들이 소녀 시절부터 꿈꿔오던 동화 같은 드레스를 어른이 되어 입는 듯한 기분을 준다. 마르케사는 뉴욕 첼시 미술관의 객석을 가득 채운 할리우드 스타와 패션계 핵심인사들 앞에서 2011년 봄 패션쇼를 개최했다. 주로 동양에서 영감을 얻은 이 컬렉션에는 깃털처럼 가벼운 드레스들이 등장했는데, 그 드레스들의 특징은 오리가미 방식으로 접힌 선과 풍성하게 늘어지는 천, 그리고 완만하게 이어지는 정밀한 곡선이었다. 이 컬렉션에서 가장 기발한 형태의 드레스 중 하나였던 주름진 흰색 오간자 미니 시프트 드레스에는 옷과 잘 어울리는 비취색 클러치와 힐이 매치되었다. 디자이너인 조지나 채프먼과 케렌 크레이그는 많은 장식을 아낌없이 사용했는데, 보디스는 복잡한 구슬장식으로, 치맛단은 놀라울 정도로 하늘거리는 주름장식으로 치장했다. 극단적으로 여성적이었던 컬렉션의 각 작품은 섬세하고 퇴폐적이었으며, 정말 동화에서나 등장할 듯한 드레스들이었다.

2008

Nina Ricci

니나 리치(Nina Ricci) 드레스는 재단이 남다르다. 올리비에 테스켄스는 2008년 파리 패션위크에서 니나 리치만의 극적인 드라마를 연출했다. 테스켄스에게 영향을 준 것은 밤이었다. "나는 밤의 분위기를 생각하고 있었다. …달빛이 비치는, 뭔가 조금은 마법 같은 그런 분위기 말이다." 미끄러지듯 움직이는 옷자락과 뾰족뾰족하고 신비한 형태들이 연이어 런웨이를 내려오는 모습에는 과장된 아름다움이 있었다. 이 반짝거리는 검은 드레스는 매우 높은 플랫폼 부츠와 티에리 뮈글러에게 받은 영향을 드러내 보이는 어깨와 속이 훤히 비치는 옷자락이 유달리 눈에 띄었다. 패션쇼는 강렬하고 우아했다. 특히 테스켄스가 보여준 니나 리치에서의 마지막 성대한 제전이었다는 점을 감안하면 그에게는 개인적으로 매우 중요한 의미였다. 마지막에 테스켄스는 한참 동안 고개 숙여 인사를 했고 관객은 기립박수로 그에게 경의를 표했다.

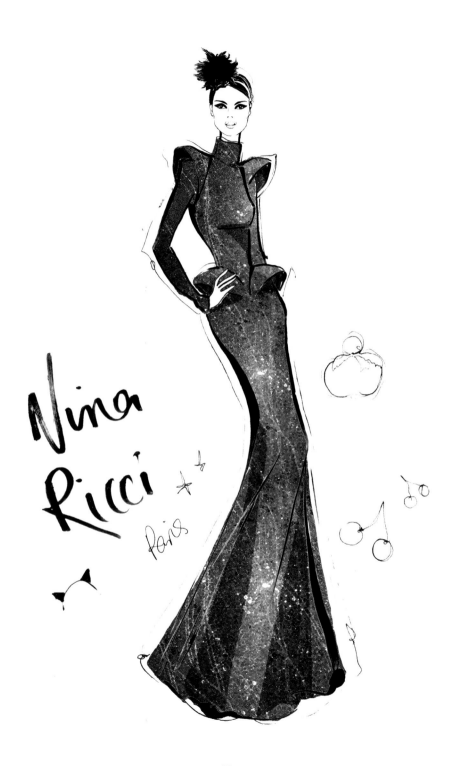

Nina Ricci

Paris

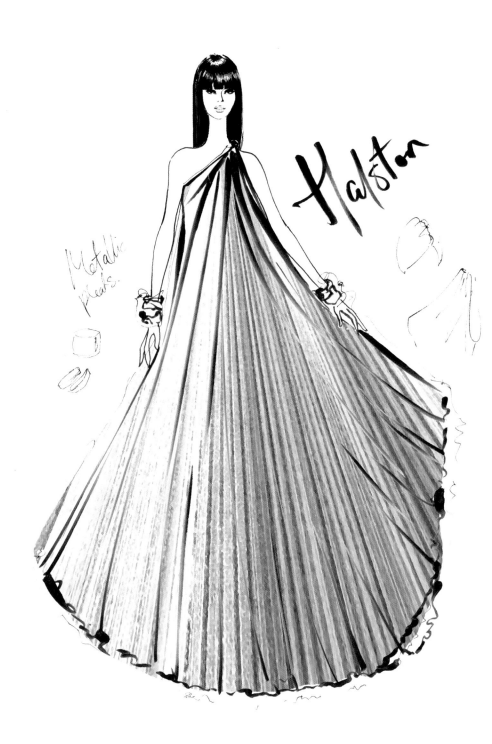

Halston

Metallic pleats.

1970년대 초

Halston

1970년대 파티 드레스를 생각하다 보면 할스톤(Halston)이 떠오른다. 로이 할스톤 프로윅이 이뤄놓은 화려한 디스코 스타일의 매력은 그 누구도 흉내낼 수 없었다. 이 디자이너는 영화배우 비앙카 재거, 안젤리카 휴스턴, 라이자 미넬리 등에게 거의 종교적으로 추앙을 받았다. 특히 미넬리는 프로윅의 화려한 드레스를 입고 스튜디오 54(Studio 54, 1977~1981년까지 운영됐던 뉴욕의 나이트클럽으로 많은 스타들이 단골로 드나들던 곳)에 나타나곤 했다. 한쪽 어깨를 드러낸 라메 소재의 이 황금빛 맥시 드레스는 속이 비칠 듯 말 듯한 수백 개의 주름이 그 특징이었다. 수수한 드레스이긴 했지만, 사선의 목선이 어깨에 고정된 디자인은 자칫 적나라한 노출이 일어날 수 있음을 암시하는 한편 고대 그리스의 의상을 연상시킨다. 이 드레스의 구조적인 천재성은 아래로 떨어지는 형태에서 발견되는데, 광택이 있는 천은 어디에서든 아른아른하게 빛난다. 당신을 춤추고 싶게 만드는 드레스가 있다면 이것이 바로 그런 드레스일 것이다.

The Dress

2010

Moschino

모스키노(Moschino)를 상징하는 체리 프린트를 감히 거부할 수 있
는 소녀가 있을까? 2010년 봄 레디투웨어 쇼에서 이 고급 패션 브랜
드는 유쾌한 컬렉션을 선보였다. 그리고 뛰어난 작품들 가운데 바로
이 드레스가 있었다. 높은 목선과 돔 모양 스커트, 그리고 달콤한 과
일 무늬 드레스였다. 수채화 색조의 해바라기와 파스텔 색조의 과일
프린트가 컬렉션에 재미를 더했다. 피날레에는 알록달록한 프린트로
구성된 파티 드레스들에 구슬로 장식된 화관과 큰 팔찌, 둥근 금귀걸
이, 하트 모양의 모자도 등장했다. 드라마 〈가십걸〉에 출연했던 블레
어 월도프는 〈가십걸〉 시즌 4의 첫번째 에피소드 '낮의 미녀들'에서
이 의상을 입었다. 모스키노에서 내가 가장 좋아하는 것이 바로 유
머 감각이다. 공들여 만든 아름다운 드레스를 보며 윙크를 하게 만
드는 그런 감각 말이다!

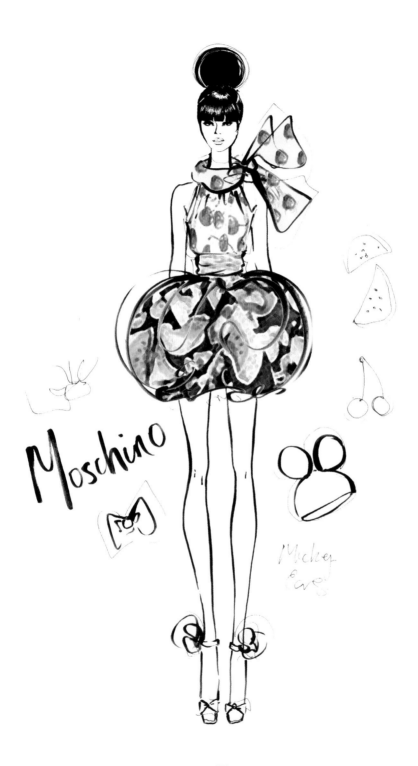

Moschino

Mickey ears

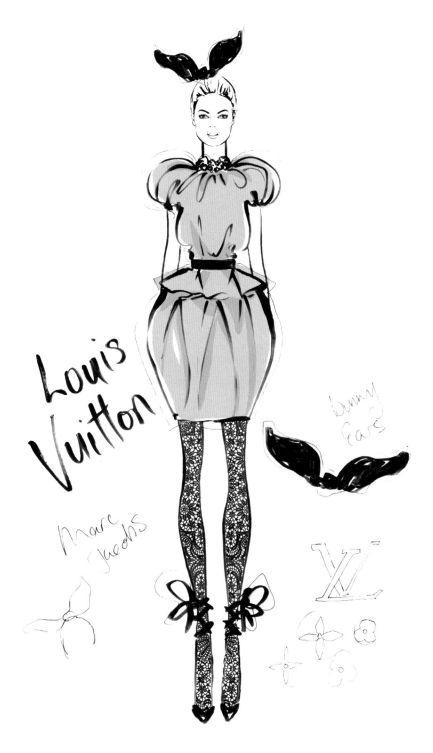

Louis
Vuitton

Marc
Jacobs

bunny
ears

2009

Louis Vuitton

마크 제이콥스는 '루루 드 라 팔래즈 같은 위대하고 우아한 파리 여성들'이 루이비통(Louis Vuitton)의 2009년 가을 레디투웨어 쇼에 영감을 주었다고 말했다. 이런 전형적인 프랑스풍의 기발한 취향이 컬렉션의 짧은 치마와 별난 액세서리에 분명히 드러났다. 모델 울리아나 티코바가 입은 이 드레스의 특색은 붉은 빛깔의 튤립 스커트와 어깨 패널이며, 이것은 이 컬렉션의 상징인 토끼 귀와 사랑스러운 조화를 이루었다. 커다란 토끼 귀를 성인 여성에게 씌우는 것도, 게다가 그것을 아주 근사해 보이게 만드는 것도 오로지 제이콥스만이 할 수 있는 일이었다. 런웨이 쇼가 예정보다 7분 늦게 시작되는 바람에 (사실 패션위크에서 그 정도면 아주 일찍 시작한 것이다) 많은 주요 인사들이 시작부분을 놓치고 말았다. 하지만 다행스럽게도 발표회가 루브르 박물관 뜰의 개방형 텐트에서 진행된 덕분에 지나가던 사람들과 늦게 도착한 편집자들도 밖에서 이 장관을 목격할 수 있었다.

1967

Balenciaga

진정한 패션 혁신가인 크리스토발 발렌시아가(Cristóbal Balenciaga)는 20세기 중반에 여성의 패션 실루엣을 근본적으로 바꿔놓았다. 발렌시아가는 기술과 구성에 대한 지식, 그리고 굽힐 줄 모르는 완벽주의로 유럽에서는 절대 볼 수 없었던 의상을 창조해냈다. 제2차 세계대전 동안 그의 인기가 높아지자 여성들은 오로지 발렌시아가의 유명한 사각형 코트를 손에 넣기 위해 위험을 무릅쓰고 바다를 건넜다. 검정색과 갈색, 혹은 밝은 분홍색 위에 검정 레이스 등의 독특한 색 조합은 순식간에 발렌시아가 고유의 상징이 되었다. 네 개의 면으로 구성된 이 경이로운 칵테일 드레스가 처음 대중에게 모습을 드러낸 것은 미국의 패션전문지인 《하퍼스 바자》를 통해서였다. 원뿔 모양 구조인 이 드레스는 위로 올라가면서 폭이 넓어지는 형태로, 조소에 대한 디자이너의 천부적인 재능을 대변한다. 이것은 그야말로 예술에 필적하는 패션이다.

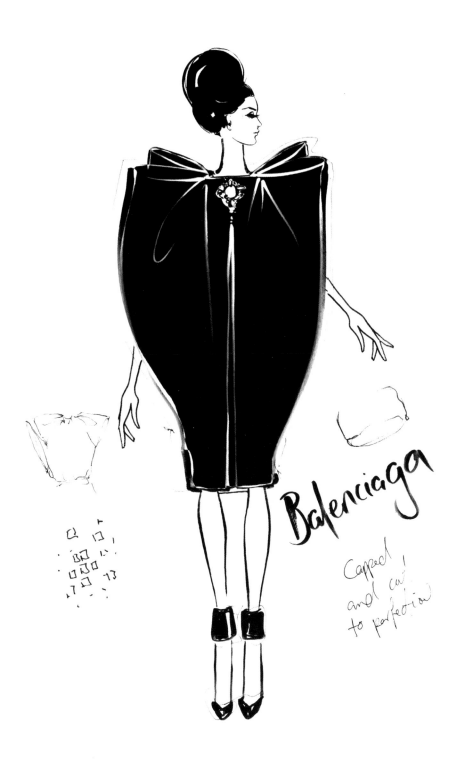

Balenciaga

Capped
and cut
to perfection

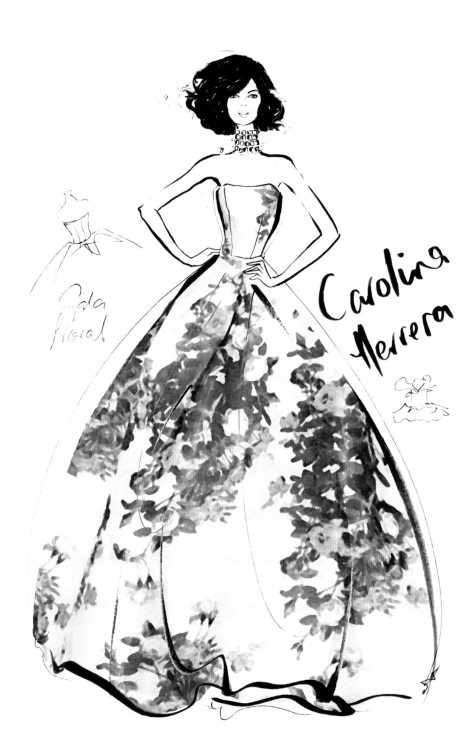

Gala
Floral

Carolina
Herrera

2013

Carolina Herrera

풍성하고 낙낙한 야회복에 커다란 무늬를 날염하는 일은 어려운 작업
이지만 캐롤리나 헤레라(Carolina Herrera)는 아무렇지도 않게 그 일
을 해냈다. 헤레라는 2013년 프리폴 컬렉션에서 눈부시게 화려한 꽃
무늬로 드레스를 장식했다. 헤레라가 이번 컬렉션을 준비할 때 영감
을 얻은 곳은 주문제작한 소형차였는데, 그것은 보석으로 상감세공을
한 자동차로 남편이 그녀에게 준 선물이었다. 꽃무늬는 디자인의 근
간이면서 한편으로 대담함을 보여주기도 했다. 어깨끈이 없는 이 짜
임새 있는 드레스는 서양 장미무늬를 넣은 자카드 직물과 풍성한 스
커트가 그 특징으로 헤레라의 가장 뛰어난 작품 중 하나였다. 컬렉션
은 자신의 스타일을 '귀부인다움'이라고 표현했던 헤레라의 전형적인
스타일이었다. 헤레라는 말한다. "나는 단순하고 재단이 잘 된, 그러면
서도 한 가지 두드러진 화려함이 있는 그런 의상을 선호한다." 영화배
우 루시 리우는 이 드레스를 입고 2013년 골든 글로브 시상식에 등
장했는데, 어깨와 가슴 부분을 드러내는 네크라인에 머리를 한쪽으로
땋아내리고 로레인 슈와츠의 귀걸이를 함으로써 스타일을 완성했다.

2012

Ralph Lauren

뉴욕 패션위크에서 열린 랄프 로렌(Ralph Lauren)의 2012년 봄 패션쇼는 〈위대한 개츠비〉에 대한 디자이너의 현대적 해석을 보여주었다. 로렌은 1974년에 스콧 피츠제럴드의 소설이 영화로 각색되면서 이 영화의 의상을 제작했다. 로버트 레드포드와 미아 페로가 주연을 맡은 이 영화는 당시 재즈 시대의 트렌드를 더욱 자극했다. 그 이후 바즈 루어만의 리메이크작이 개봉되기에 앞서 로렌은 활기 넘치는 20년대를 다시 한 번 방문할 기회를 잡았다. 모델인 조단 던이 입은 이 드레스는 바닥에 끌리는 길이에 구슬 장식을 하고, 특히 스커트 부분은 깃털로 장식되어 있었는데, 그 컬렉션에서 가장 인상적인 스타일 중 하나였다. 이 드레스는 런웨이에 등장할 때 보석 장식을 한 모자가 더해지면서 1920년대 스타일로 완벽하게 되돌아갔다. 이 드레스를 처음 봤을 때 고전적이면서도 현대적인 분위기가 물씬 풍기는 점이 내 마음에 쏙 들었다. 랄프 로렌이 아니었다면 쉽게 이루어내기 어려운 일이었다.

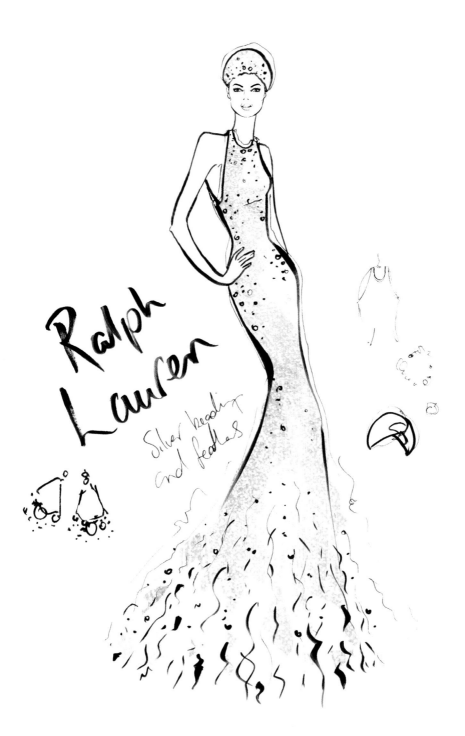

Ralph
Lauren

Silver beading
and feathers

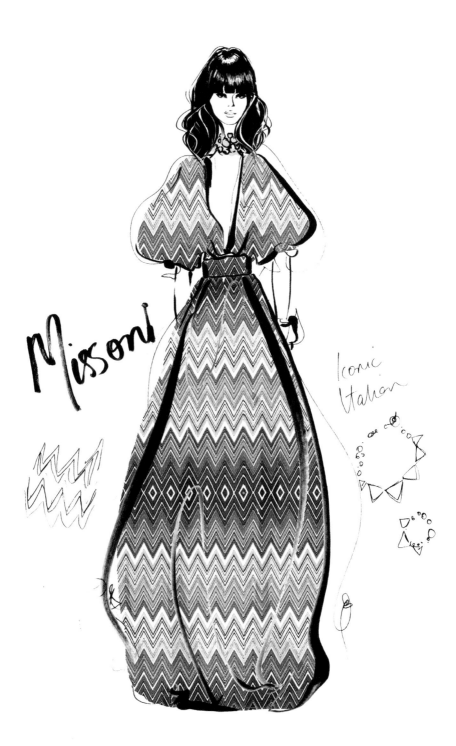

Missoni

Iconic
Italian

2009

Missoni

여자라면 누구나 옷장에 미쏘니(Missoni)의 지그재그 무늬가 하나쯤
은 있어야 하지 않을까? 디자이너 안젤라 미쏘니는 2009년의 밀라
노 패션위크 동안 열렸던 자신의 탐미적인 봄 패션쇼에서 모델들에
게 황금색 계열의 의상을 입혔다. 약간의 차이가 나는 장미색과 황록
색은 그 차이가 너무나 미세해서 런웨이의 조명에 의해 달라 보일 수
있을 정도였다. 미쏘니의 전매특허 같은 이 지그재그 패턴은 많은 각
광을 받으면서 황갈색과 밤색 패턴도 등장했고, 끈 없는 원피스 수영
복과 넓은 가죽 오비 벨트(obi belt, 허리를 넓게 감싸면서 주로 리본
모양으로 묶는 형태의 벨트)로 허리를 묶은 주름 잡힌 드레스로 변모
되기도 했다. 《보그》의 한 평론가의 말에 따르면 "이 사람은 자기가
무엇을 원하는지 또 어디서 그것을 구해야 할지 아는 여성이며, 비용
이 얼마가 들어가든 신경 쓰지 않는다." 진정한 미쏘니 수집가는 드
레스에 만족하지 않고 집을 온통 미쏘니 특유의 프린트로 장식한다.
요컨대 미쏘니 세상은 정말 살만한 곳이다.

2011

Emilio Pucci

대담하고 경쾌한 프린트를 특징으로 하는 이 드레스는 하나에서부터 열까지 전형적인 푸치 스타일이다. 바닥에 끌리는 길이와 팔을 완전히 덮는 소매에도 불구하고 깊게 파인 V네크라인으로 인해 성적 매력이 넘쳐흐른다. 이 옷은 피터 둔다스가 밀라노 패션위크에서 에밀리오 푸치(Emilio Pucci)의 2011년 가을 패션쇼를 위해 디자인한 컬렉션 중 하나였다. 둔다스는 화려하고 선명한 패턴과 바로크풍의 장식, 그리고 몸에 꼭 맞는 보디스를 채택해 세간의 이목을 끌고 싶은 여성들을 위한 의상을 만들었다. 영국 출신의 모델이자 사교계 명사인 포피 델레바인이 이 드레스를 입고 런던의 서페타인 갤러리에서 열린 버버리 서머 파티에 나타나자 비평가들은 이 순간이 델레바인의 패션 이력에 있어 최고의 순간이라고 입을 모았다. 푸치 드레스에 실패란 없다. 푸치의 눈부신 프린트 드레스를 입고 방으로 걸어 들어가는 것 이상의 자신감은 없으니까.

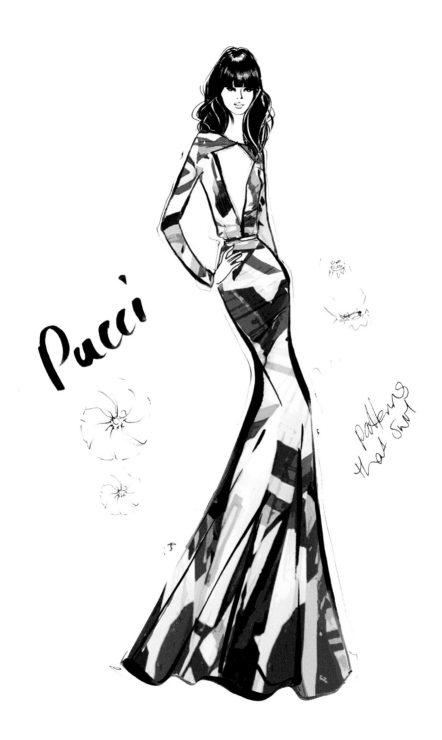

Pucci

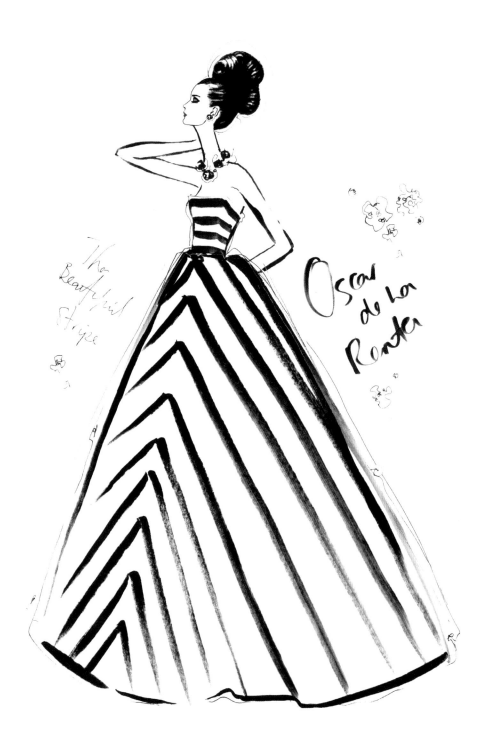

The
Beautiful
Stripe

Oscar
de La
Renta

2013

Oscar de la Renta

근사한 줄무늬에 대한 내 사랑은 늘 변함이 없지만 이 그림 속 드레스는 나의 편애를 또 다른 차원으로 끌어올렸다. 2013년 뉴욕 패션 위크에서 호평을 받았던 오스카 드 라 렌타(Oscar de la Renta) 패션쇼의 하이라이트 가운데 하나가 바로 이 흰색과 검은색이 섞인 줄무늬 작품이었다. 실크와 더치스 새틴 원단의 이 드레스는 길고 풍성한 스커트로 황금기 할리우드의 위엄과 화려함을 떠올려주는 동시에 기분 좋은 줄무늬 덕분에 즐거움이 더해진다. 이 드레스는 언더와이어를 넣은 가슴 부분, 분리할 수 있는 속치마, 그리고 숨겨진 주머니 등 모든 면에서 기술적으로 뛰어난 솜씨를 보여주고 있다. 오스카 드 라 렌타가 우아한 디자인으로 유명하긴 하지만 이번 쇼는 뜻밖의 놀라움을 선사했다. 모델이자 영화배우인 카라 델레바인은 강렬한 분홍색 드레스에 분홍 모발이 섞인 헤어스타일을 한 채 자신만만하게 걸었다. 결국 가장 중요한 것은 여자라면 누구나 오스카 드 라 렌타의 옷 한 벌쯤은 옷장에 걸어두어야 한다는 점이다.

02 / ˈIcons

1961

Jacqueline Kennedy

백악관에 매력과 스타일에 대한 새로운 기준을 제시한 재클린 케네디(Jacqueline Kennedy)는 1961년 9월 19일, 두 가지 색을 배합한 쉐즈 니농의 아름다운 드레스를 입고 페루 대통령 마뉴엘 프라도를 위한 공식 만찬회에 참석했다. 재클린은 검정 벨벳과 노란 실크 새틴 소재의 이브닝드레스를 입고 공식 사진을 찍었는데, 그 옆에는 패션 감각이 뛰어난 페루의 영부인이 디올을 입고 우아하게 서 있었다. 노나 맥아두 파크와 소피 멜드림 쇼나드가 설립한 쉐즈 니농은 미국에서 제작되는 프랑스풍 의상을 선택하기 위해 재클린이 전적으로 애용한 의상실이었다. 쉐즈 니농은 재클린을 상징하는 분홍색 양모 정장과 필박스 모자(pillbox hat, 둥근 모양의 챙이 없는 여성용 모자)를 제작했는데, 항간에는 이것이 샤넬의 디자인으로 잘못 알려져 있다.

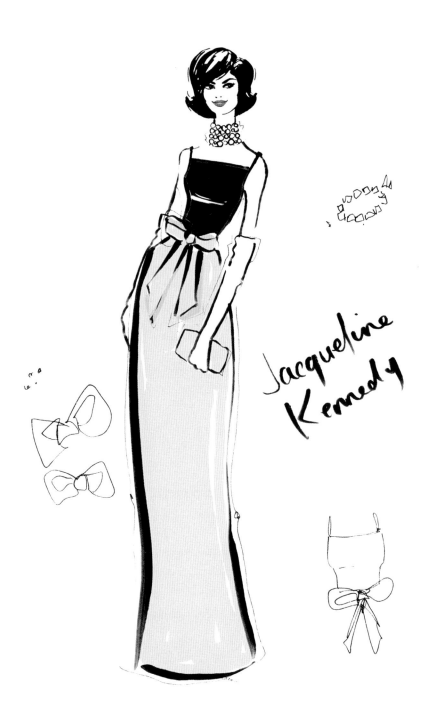

Jacqueline Kennedy

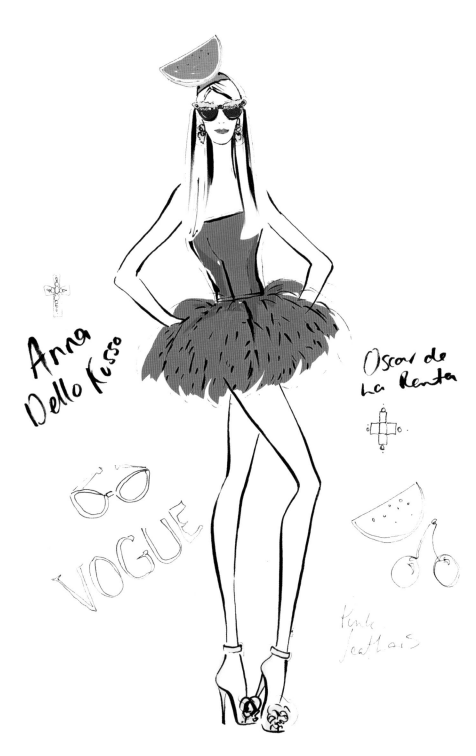

Anna
Dello Russo

Oscar de
La Renta

VOGUE

2013

Anna Dello Russo

안나 델로 루소(Anna Dello Russo)는 길거리 패션 블로거들에게 매력적인 존재다. 《보그》 일본판 편집장인 루소는 2013년 밀라노에서 개최된 남성복 패션쇼에 깃털 장식이 있는 오스카 드 라 렌타의 자홍색 앙상블에 짙은 선글라스를 끼고 나타났다. 이 드레스는 런웨이에서 바로 내려온 것으로, 패션쇼 초반에 카라 델레바인이 이 옷에 크리스털 벨트를 하고 런웨이에 등장했다. 델로 루소가 성인 여성도 분홍색을 입을 수 있음을 몸소 증명한 것은 처음이 아니었다. 2011년 뉴욕 패션위크에서는 이 괴짜 트렌드세터가 반짝거리는 수박 모양 머리 장식을 한 모습이 포착되기도 했다. 시선을 사로잡는 이 매력적인 장식은 알런 주르노의 의뢰를 받아 피어스 앳킨슨이 제작한 것이었다. 이 장면이 보여주듯이, 델로 루소는 절대 스스로를 진지하게 생각하지 않는다. 그런 태도가 그녀를 완벽한 스타일 스토킹의 대상으로 만들고 더 나아가 궁극적인 예술의 뮤즈로 만든다.

The Dress

2009

Michelle Obama

지금까지 내가 받은 작품 의뢰 가운데 가장 실감이 나지 않는 사례는 드레스 차림의 미셸 오바마(Michelle Obama)를 그린 일이었다. 버락 오바마는 대통령 취임 축하무도회에서 참석자들에게 다음과 같은 질문으로 미셸의 모습을 압축적으로 완벽하게 설명했다. "우선, 제 아내요. 정말 예쁘지 않습니까?" 그날 풍성한 시폰 드레스를 입은 미셸은 정말 놀라울 정도로 아름다웠다. 깃털 아플리케와 구슬 장식이 가득하고 한쪽 어깨가 드러난 이 드레스는 제이슨 우의 작품이었지만, 정작 디자이너는 영부인이 자신의 옷을 입었다는 사실을 TV를 보고서야 알았다고 한다. 이 흰색 드레스는 화려하면서도 젊은 느낌을 주었으며, 크리스찬 디올과 자크 파트 같은 1950년대 디자이너들의 우아한 드레스를 연상시키는 시대적인 매력이 가미되어 있었다. 여기에 수천 개의 스와로브스키 크리스털 장식이 더해지면서 드레스는 한층 더 화려해졌다.

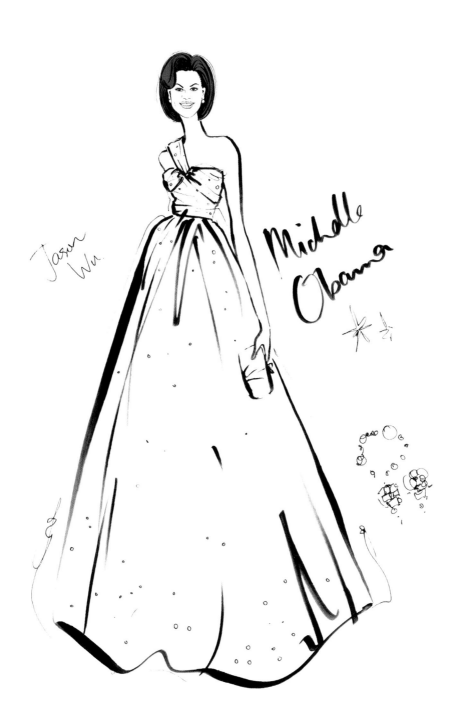

Jason
Wu

Michelle
Obama

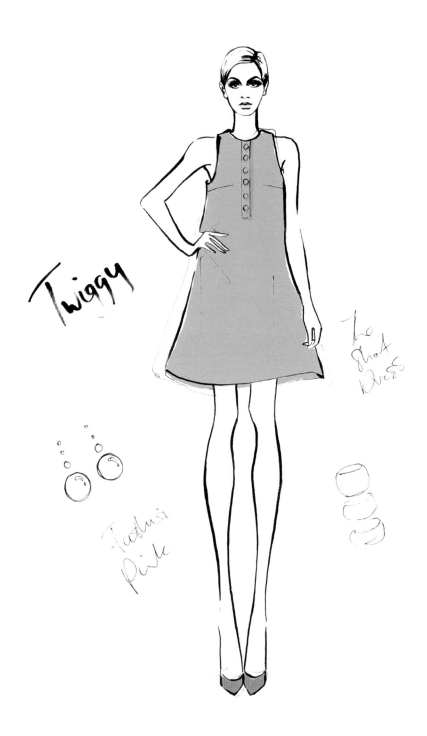

Twiggy

The
Short
Dress

Fuchsia
Pink

1966

Twiggy

활기차고 유쾌했던 1960년대의 상징적 인물은 트위기(Twiggy)라는 이름으로 더 유명한 레슬리 로슨이다. 트위기는 40년 이상 스타일 아이콘 역할을 해왔다. 시프트 드레스(shift dress, 허리선이 들어가지 않고 단순하게 직선으로 떨어지는 드레스)와 가늘고 긴 속눈썹, 그리고 가르마를 탄 윤기 있는 헤어스타일로 유명한 그녀는 소년 같은 매력의 외모로 1960년대를 규정했다. 트위기는 열여섯 살 때 런던의 디자이너 메리 퀀트에 의해 모델로 발탁되었는데, 퀀트는 미니스커트를 유행시킨 장본인이었다. 이 일러스트레이션은 트위기가 젊은 층이 좋아할 만한 퀀트의 시프트 드레스를 입은 모습으로, 1966년 스튜디오에서 찍은 사진을 바탕으로 그린 그림이다. 아, 트위기! 너무나 사랑스럽고 쾌활한 그녀의 뾰로통한 표정이라니!

1968

Brigitte Bardot

브리짓 바르도(Brigitte Bardot)는 요염한 자태와 억제되지 않는 아름다움으로 전설이 되었고, 그녀의 영화 속 의상 역시 그에 걸맞은 관심을 받았다. 1968년의 서부영화 〈샬라코〉에서 바르도는 런던 출신의 디자이너 신시아 틴지와 손을 잡았는데, 틴지는 영화 〈바이킹〉과 〈칭기즈칸〉의 시대 의상도 제작한 인물이었다. 〈샬라코〉에서 프랑스 백작부인 이리나 라자 역할을 맡은 바르도는 서부의 황량한 풍경에 적합한 멋진 의상을 요구했다. 가늘고 짧은 타이가 달린 아름다운 블라우스와 레이어드 스커트에 굽이 높은 부츠를 신은 그녀의 모습은 이 영화에서 가장 충격적인 장면 중 하나였다. 바르도는 스케줄이 겹친 탓에 〈007 여왕폐하 대작전〉에 출연하지 못했다. 그런데 우연히 〈샬라코〉에서 숀 코넬리의 상대역을 맡았다. 의상보다 더 빛난 바르도의 유일한 액세서리는 그녀의 그 유명한 머리카락밖에 없었다.

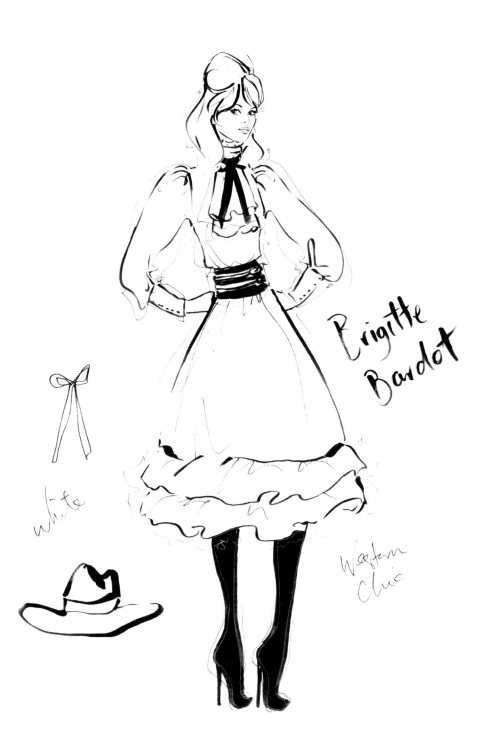

Brigitte
Bardot

White

Western
Chic

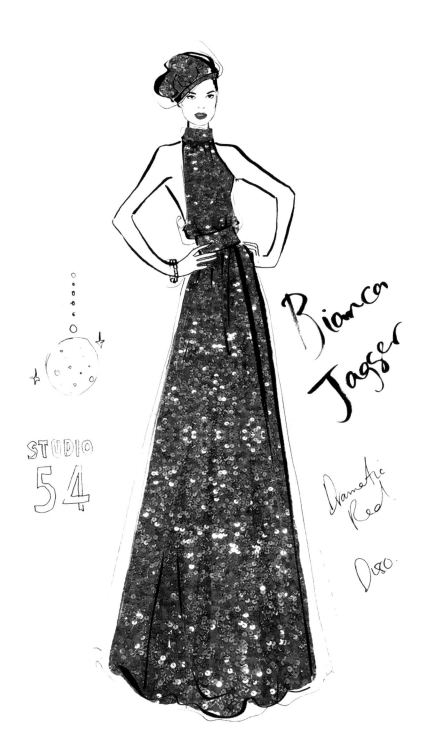

Bianca Jagger

Dramatic Red.

Dior.

STUDIO 54

1970년대

Bianca Jagger

이 드레스는 얼마나 퇴폐적인가? 전설적인 나이트클럽 스튜디오 54
의 단골이었던 비앙카 재거(Bianca Jagger)는 할스톤의 의상을 입고
춤을 추곤 했다. 그곳에는 앤디 워홀, 데비 해리, 안젤리카 휴스턴 등
클럽 문화를 규정하게 된 유명인들이 있었지만, 뉴욕의 떠오르는 인
기 클럽을 명실상부하게 명소로 만든 것은 바로 비앙카 재거였다. 이
그림을 보면, 재거는 스팽글로 장식한 기가 막히게 아름다운 홀터 네
크라인 드레스를 입고 있으며 여기에 맞춰 빨간 베레모를 쓰고 있다.
재거와 할스톤은 1970년대 스타일을 구체화하는 데 일조했다. 할스
톤의 디자인은 이따금 허세가 느껴지기도 하지만, 늘 세련미가 넘치
고 착용감이 좋으며 한번 보면 절대 잊히지 않았다.

The Dress

2003

Kate Moss

케이트 모스(Kate Moss)는 LA의 빈티지 매장인 '릴리 에 시에'에서 산 이 레몬색 시폰 드레스를 입고 타고난 매력을 발산했다. 2003년 어느 날 밤 뉴욕에서 이 옷을 입고 외출한 이 스타일 아이콘의 모습이 사진에 찍혔다. 연한 노란색을 입고도 근사해 보이기는 정말 어려운 일이지만, 모스는 이 드레스를 완벽하게 소화해냈고 전 세계 수많은 모방자들에게 영감을 주었다. 세계 최고의 모델인 모스는 어깨가 드러나는 무릎 높이의 발랄한 졸업 무도회 드레스를 입고 할리우드 최고 인기스타의 진면목을 보여주었다. 이 슈퍼 모델이 검은색과 스키니 진을 사랑한다는 점을 감안한다면 이 드레스는 의외의 선택이었다. 하지만 이 드레스는 대단한 인기를 얻었고, 2년 후 모스는 자신의 브랜드인 탑샵의 첫번째 컬렉션을 준비할 때 이 드레스의 레플리카를 제작했다. 그리고 당연히 우리는 그 옷을 사기 위해 매장 밖에 줄을 서서 기다렸다.

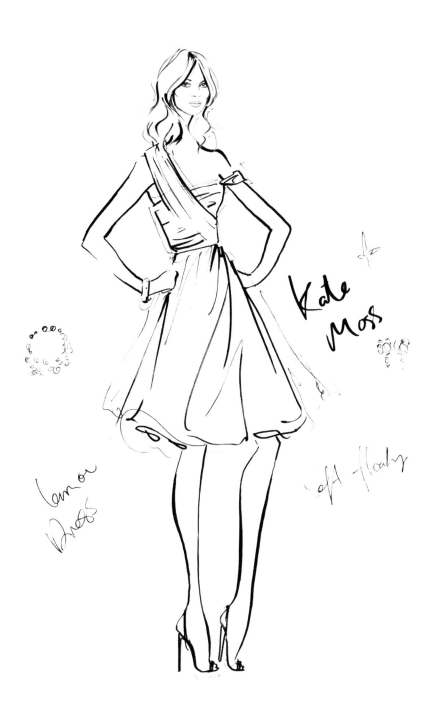

Kate Moss

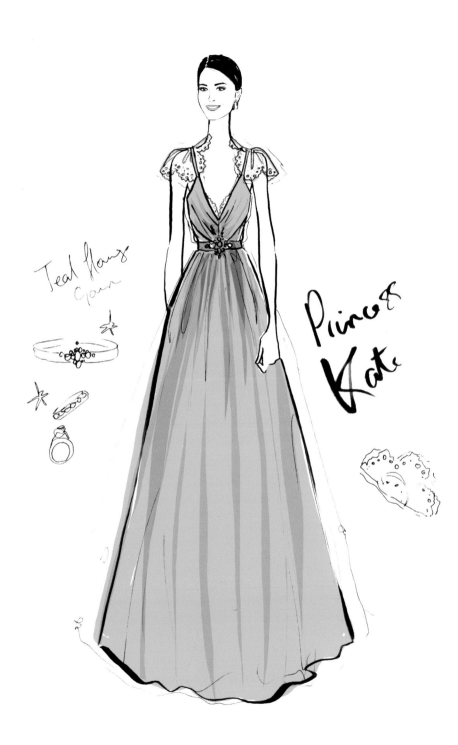

Teal Mary
Gown

Prince&
Kate

2012

Catherine, Duchess of Cambridge

2012년 런던 올림픽 갈라 콘서트에 참석한 케이트 미들턴은 자신이 가장 좋아하는 디자이너인 제니 팩햄의 드레스를 입고 로열 앨버트 홀의 레드 카펫 위를 우아하게 걸었다. 레이스로 된 보디스와 어깨를 살짝 덮은 소매를 가진 이 청록색 드레스는 팩햄의 2012년 봄 컬렉션에 등장했던 '애스펀' 드레스를 변형시킨 의상으로, 그 특징은 부드럽게 흘러내리는 실크 시폰 스커트와 스와로브스키로 장식된 벨트였다. 종종 켄싱턴궁에서 나와 메이페어에 있는 팩햄의 대표 매장에서 쇼핑을 하는 캐서린 케임브리지 공작부인(Catherine, Duchess of Cambridge)은 이 드레스에 지미 추의 '뱀프' 하이힐 샌들을 신었고 머리는 우아하게 틀어 올렸으며 드레스에 맞춰 주문 제작한 클러치를 들었다. 평범한 사람이 입어도 아름다울 수밖에 없는 이 드레스를 왕세자비가 입었을 때 그 모습은 사람들의 넋을 완전히 빼놓았다.

The Dress

1994

Elizabeth Hurley

1994년에 등장한 지아니 베르사체의 전설적인 안전핀 드레스는 엘리자베스 헐리(Elizabeth Hurley)의 이름을 세상에 널리 알렸다. 평범한 가정주부부터 택배기사까지 모든 사람들은 헐리가 〈네 번의 결혼식과 한 번의 장례식〉 시사회에 등장했던 순간을 기억하고 있다. 이 검은 칵테일 드레스는 실크와 라이크라 원단을 금색의 안전핀 여섯 개로 '중요한 위치'에 고정하면서 헐리의 몸매를 적나라하게 드러내 보였다. 위험할 정도로 섹시한 이 드레스는 헐리의 남자친구였던 유명배우 휴 그랜트는 물론 시사회 자체보다 더 유명세를 탔으며 그녀를 단숨에 세계적인 스타로 만들어놓았다. 헐리는 베르사체의 드레스를 살 형편이 안 되는 자신에게 베르사체가 호의를 베풀어준 것이라고 말했다. "그랜트의 소속사에서 말하길 자신들에게는 드레스가 없다면서 홍보부서에 한 벌이 남아 있다고 하더군요. 그래서 그 옷을 입어봤고 결국 여기까지 오게 된 거예요."

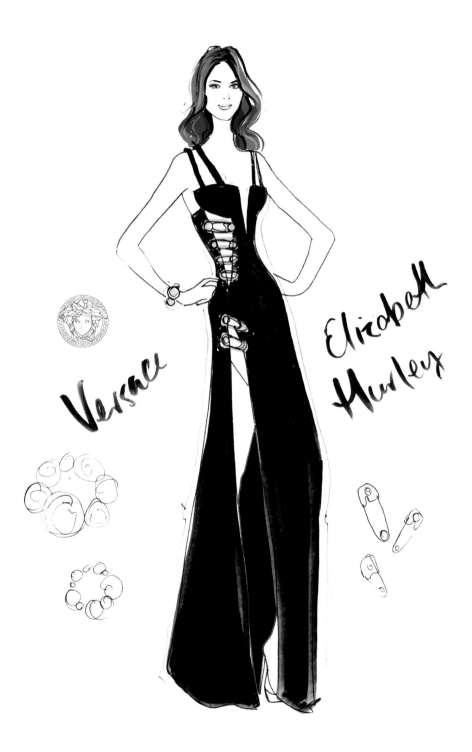

Versace

Elizabeth Hurley

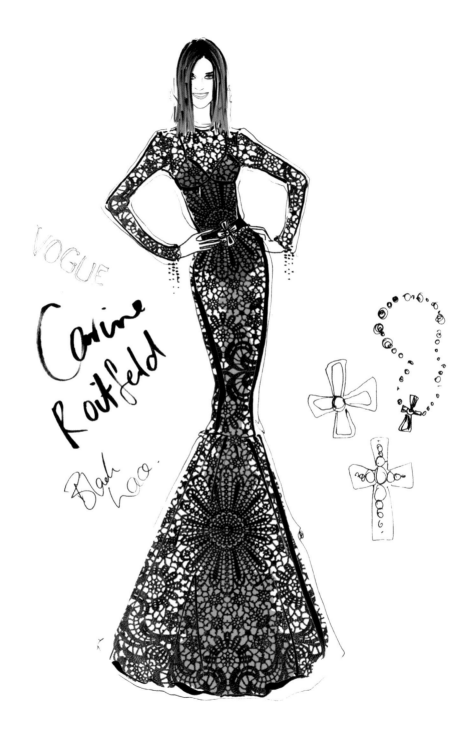

VOGUE

Carine
Roitfeld

Black Lace.

2011

Carine Roitfeld

레이스와 가죽, 그리고 검은색을 사랑하는 카린 로이펠드(Carine Roitfeld)는 《보그》 프랑스판의 전 편집장이며 《CR 패션북》의 창간자로 항상 뭐라 말할 수 없이 멋진 옷차림을 한다. 2011년 칸 영화제에서 있었던 드 그리소고노의 창립 10주년 행사에서 그녀가 입었던 의상 역시 예외는 아니었다. 시계 브랜드인 드 그리소고노는 레오나르도 디카프리오, 로베르토 카발리, 하이디 클룸 등의 유명인이 참석하는 스타들의 파티를 주최했다. 행사의 테마는 보헤미안의 매력이었고, 로이펠드는 고급스러우면서도 섹시한 톰 포드의 의상을 선택했다. 바닥까지 닿는 긴 길이의 디자인은 란제리에서 영감을 얻은 것으로, 이 드레스의 특징은 꽃무늬 레이스로 만든 섬세한 가슴 부분과 검은 천 장식이었다. 레이스가 들어간 거친 가죽을 걸친 로이펠드는 늘 놀라워 보이지만, 사실 그녀가 걸치는 최고의 액세서리는 언제나 그녀의 자신감이다.

2004

Carrie Bradshaw

캔디스 부시넬은 캐리 브래드쇼(Carrie Bradshaw)라는 가공의 인물을 창조하면서 모든 여성이 꿈꾸는 동화 속 여주인공을 만들어냈다. 내 유일한 궁금증은 우리의 여주인공이 저런 드레스를 입고 어떻게 바람을 맞을 수가 있을까 하는 것이었다. 캐리 브래드쇼(사라 제시카 파커)는 드라마 〈섹스 앤 더 시티〉의 최종회에서 수많은 층으로 이루어진 이 정교한 걸작을 입고 러시아 출신의 연인 페트로프스키를 기다린다. 베르사체의 '밀푀이유' 쿠튀드 드레스(밀푀이유는 여러 겹의 부드러운 페이스트리 조각에서 따온 이름)는 7만9000달러에 팔렸는데, 초록 포말 빛의 섬세한 튤과 시폰 주름 장식이 겹겹이 겹쳐진 방식으로 구성되었다. 〈섹스 앤 더 시티〉의 의상 디자이너인 패트리샤 필드는 이 드레스를 캐리의 의상 가운데 자신이 가장 좋아하는 옷 중 하나라고 말했다. 내가 보기에 이 드레스는 TV 역사상 가장 위대한 패션 장면들로 이루어진 여섯 시즌의 드라마를 마무리하는 가장 완벽한 피날레였다. 여성이라면 누구나 최소한 반나절이라도 이 드레스를 입고 파리의 호텔 스위트룸을 어슬렁거려 봐야 한다.

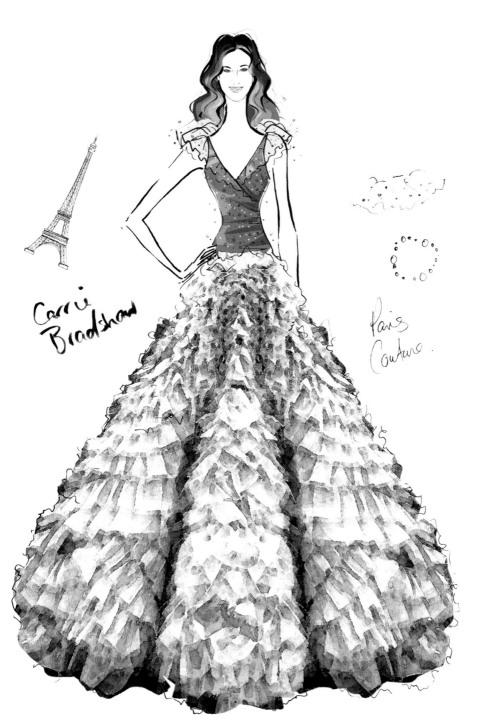

Carrie
Bradshaw

Paris
Couture.

95

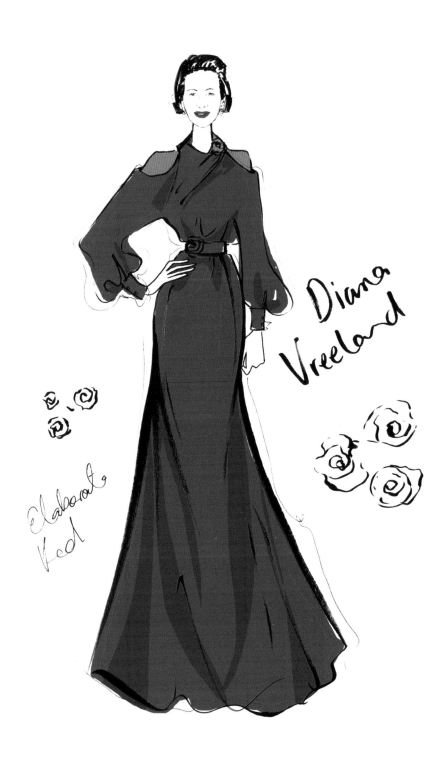

Diana Vreeland

Elaborate Red

1979

Diana Vreeland

다이애나 브릴랜드(Diana Vreeland)가 이런 말을 한 적이 있다. "고상한 취향이 지나치면 오히려 지루할 수 있다." 그리고 그녀는 그런 철학에 따라 살았다. 《하퍼스 바자》와 《보그》에서 근무하고 나중에 메트로폴리탄 미술관의 의상연구소에서 자문위원으로 일했던 이 전설적인 스타일 아이콘은 패션의 지형을 바꾸어놓은 인물이다. 이 일러스트레이션은 1979년 호스트 P. 호스트가 찍은 사진을 바탕으로 그린 그림이다. 브릴랜드가 온통 붉은 색조로 가득한 자신의 거실에서 화려한 메탈 소재의 드레스를 입고 편하게 쉬고 있는 모습을 포착한 사진이었다. 그런데 이 사진 속에서 그녀는 배경과 거의 분간이 되지 않는다. 그 생생한 색조에 대해 그녀는 다음과 같이 말했다. "빨간색은 위대한 정화제이다. 밝고 청결하며 솔직하게 모든 것을 드러낸다. 또한 자신 외의 다른 색깔들을 돋보이게 만든다." 그녀가 자신의 '지옥의 정원'이라고 불렀던 아파트는 빌리 볼드윈이 실내장식을 했는데, 볼드윈은 재클린 케네디의 의뢰로 백악관의 실내장식을 했던 인물이다. 실제로 자신의 색을 가질 수 있는 여성은 많지 않지만 내가 보기에 빨간색에 대해서만큼은 브릴랜드를 따라갈 사람이 없다.

The Dress

1983

Princess Diana

영국 황태자비였던 다이애나(Princess Diana)는 세 번을 연거푸 입을
만한 가치가 있다고 생각할 정도로 해치의 드레스를 사랑했다! 다이
애나가 이 흰색 원주형 드레스를 처음 입은 것은 1983년 호주와 뉴
질랜드를 방문할 때였는데, 그 당시에는 정교한 유리 장식과 크리스
털 자수가 놓여 있었다. 다이애나는 1984년에 워싱턴DC에서 다시
한 번 이 드레스를 입었고, 그 뒤 일본 국빈 방문 기간에도 이 드레스
를 선택했는데, 이때는 해치가 일본 출신 디자이너라는 점을 감안한
결정이었다. 이 옷은 다이애나가 최초로 성숙미를 드러낸 드레스로
간주되고 있으며, 그녀의 전형적인 '황태자비' 드레스로부터의 일탈
을 시사했다. 1997년에 패션잡지 《유》는 이 드레스를 구매했고, 다
이애나비의 자선사업 기금으로 7만5000달러를 조성했다. 이 드레스
는 나중에 미니어처 형태로 다시 제작되어 다이애나비 닮은꼴로 제
작된 프랭클린 민트 인형에게 입혀졌다.

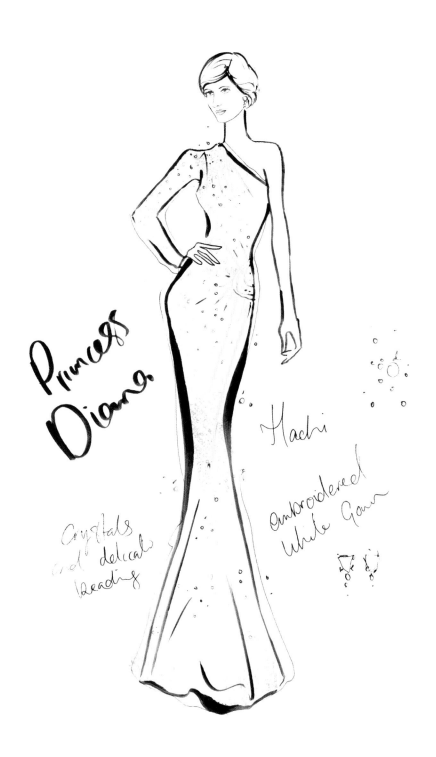

Princess
Diana

Machi

Embroidered
White Gown

Crystals
and delicate
beading

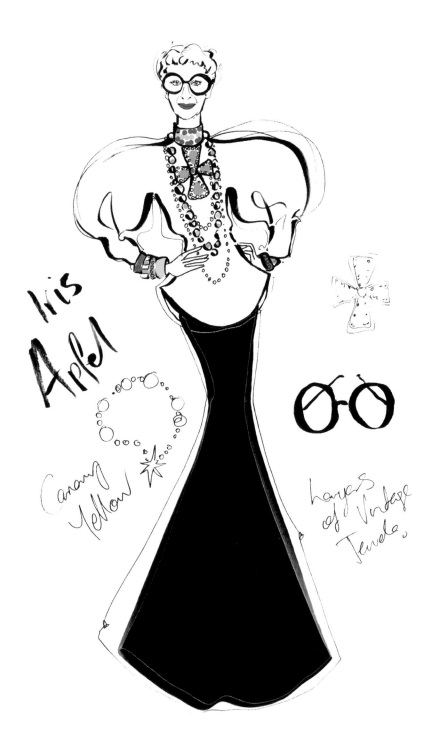

Iris
Apfel

Canary
Yellow

Layers
of Vintage
Jewels.

2011

Iris Apfel

아이리스 아펠(Iris Apfel)이 방으로 걸어 들어오면 모두의 시선이 그녀에게 모인다. 인테리어 디자이너인 뉴욕 토박이 아펠은 나이와 상관없이 언제나 멋있게 보일 수 있음을 증명하는 살아있는 증거이다. 그때 필요한 것은 오로지 과감한 색조와 서너 가지의 고급 장신구뿐이다! 2011년 CFDA 패션 어워드에 참석했을 때(알렉산더 왕에게 올해의 액세서리 디자이너 상을 수여하기 위해 참석했다) 아펠은 밝은 레몬색 블라우스에 자신의 트레이드마크인 과감하고 주렁주렁한 장신구를 걸쳤다. 물론 그녀의 어떤 패션도 비행접시 같은 안경 없이는 완성되지 않는다. 아펠은 액세서리 착용 요령을 알고 있으며 그해 초 이탈리아 명품 온라인 업체인 육스의 모조 장신구 컬렉션을 디자인했다.

과연 나는 아이리스가 평생 지녀온 옷에 대한 위풍당당함을 그 절반만이라도 갖게 될 수 있을까?

03 / 'Wed

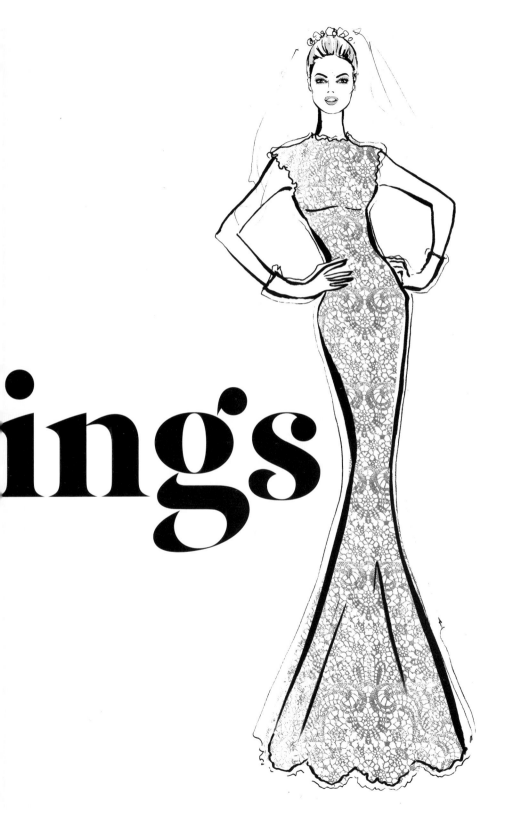

ings

1950

Elizabeth Taylor

엘리자베스 테일러(Elizabeth Taylor)는 평생 여덟 번 면사포를 썼는데,
이 유명한 드레스가 탄생한 것은 콘래드 니키 힐튼과의 첫번째 결혼
식에서였다. 할리우드의 의상제작자인 헬렌 로즈가 디자인한 이 드레
스는 테일러가 1950년에 영화 〈신부의 아버지〉에서 입고 나왔던 드
레스에서 영감을 얻은 것으로, 5명의 재봉사가 3개월에 걸쳐 만들었
다. 아이보리색 새틴 23미터로 만든 이 드레스의 특징은 옷의 안쪽에
부착된 코르셋(테일러는 이 코르셋으로 허리를 꽉 조여 20인치로 줄
였다)과 목둘레의 복잡한 진주 장식이었다. 열여덟 살의 신부는 당시
계약 관계에 있던 메트로 골드윈 메이어 영화사로부터 이 드레스를
선물받았다. 이 전설적인 드레스는 2013년 크리스티 경매에서 약 2
억2000만 원에 팔렸다. 최고 예상 경매가의 두 배가 넘는 가격이었다.

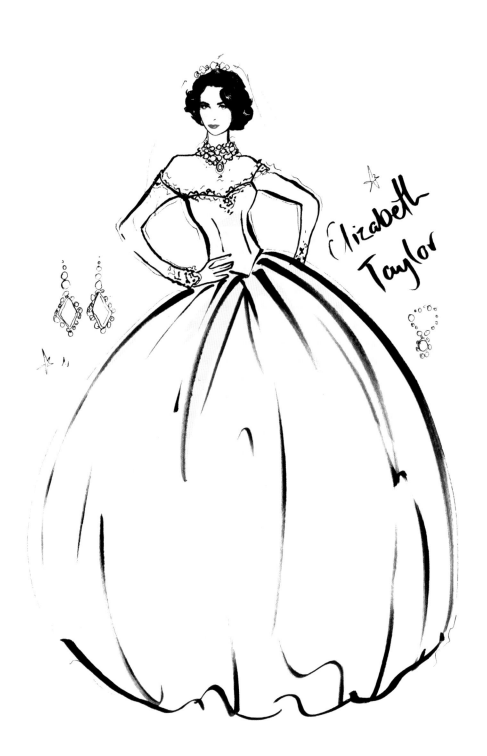

Elizabeth Taylor

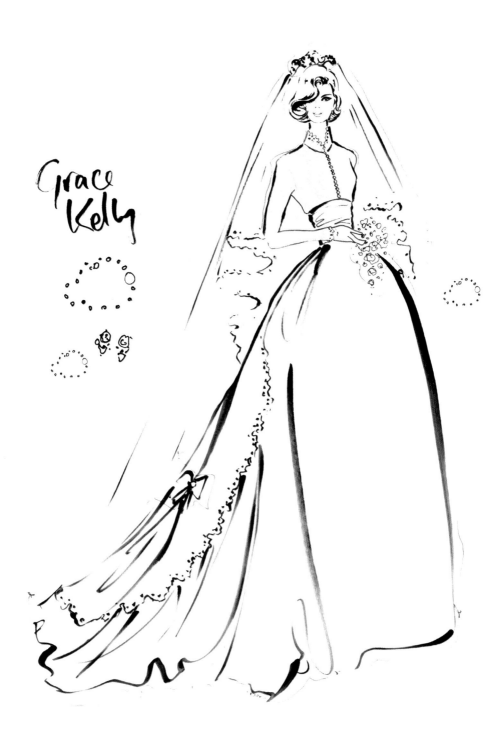

Grace Kelly

1956

Grace Kelly

1956년 모나코 왕자 레니에 3세와 그레이스 켈리(Grace Kelly)의 결
혼은 말 그대로 동화였다. 필라델피아 출신의 평민과 유럽 귀족의 결
혼은 전 세계의 이목을 집중시켰고, 특히 여자들의 관심은 온통 켈리
의 드레스로 쏠렸다. 메트로 골드윈 메이어의 의상팀 디자이너인 헬
렌 로즈가 제작한 이 드레스는 레이스로 된 보디스, 섬세한 베일, 그
리고 두 개의 페티코트로 이루어져 있었다. 그 가치는 7000달러가
넘었는데, 약 23미터의 실크 호박단과 90미터가 넘는 실크 튤, 포드
수아, 그리고 고풍스러운 브뤼셀 로즈 포인트 레이스가 사용되었다.
켈리는 이 드레스에 작은 진주알과 오렌지꽃 자수가 놓인 줄리엣 캡
(Juliet cap, 머리에 꼭 달라붙는 모자)을 썼다. 이것은 역사상 가장 유
명한 웨딩드레스 중 하나이며 50여 년 후 케이트 미들턴의 드레스에
도 영감을 주었다고 한다.

1953

Jacqueline Kennedy

존 F. 케네디와 결혼하기 전 재클린 부비에는 국제적인 스타일 아이콘은 아니었지만, 타고난 우아함으로 이미 대중들의 마음을 빼앗고 있었다. 재클린 케네디(Jacqueline Kennedy)는 1953년 로드아일랜드의 세인트메리 교회에서 늠름한 상원의원과 결혼하면서 세간의 관심을 받았다. 아프리카계 미국인인 디자이너 앤 로가 제작한 이 드레스는 하마터면 제 시간에 식장에 도착하지 못할 뻔했다. 몇 개월 동안의 힘든 작업 끝에 결혼식을 열흘 앞두고 로의 작업실이 침수되는 바람에 재클린의 드레스가 망가지고 말았던 것이다. 로와 직원들은 8일 동안 밤낮없이 작업에 매달렸고 덕분에 제시간에 대체 드레스를 보낼 수 있었다. 이 드레스가 결혼식에 등장할 수 있었던 것은 정말 행운이었다. 재클린의 결혼식은 그해의 사회적 사건이었기 때문이다. 마지막 순간의 재난에도 불구하고 신부는 눈부시게 빛났고 드레스는 많은 경쟁자들에게 영감을 주었다.

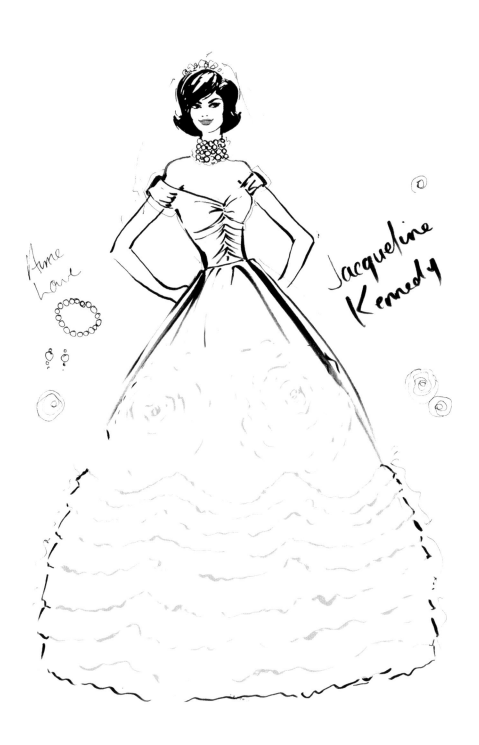

Anne
Loue

Jacqueline
Kennedy

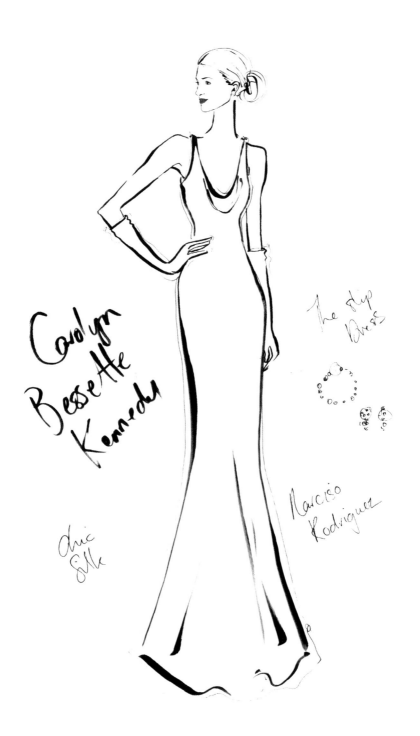

Carolyn
Bessette
Kennedy

The slip
Dress

Chic
Silk

Narciso
Rodriguez

1996

Carolyn Bessette-Kennedy

캐롤린 버셋 케네디(Carolyn Bessette-Kennedy)는 편안한 미니멀리즘 스타일로 기억되는데, 웨딩드레스 역시 예외가 아니다. 캐롤린이 조지아 주의 컴버랜드 아일랜드에서 존 F. 케네디 주니어와 비밀 결혼식을 올릴 때 입었던 드레스는 1990년대의 절제미와 '비울수록 풍성하다'는 것을 보여준 완벽한 본보기였다. 아무런 꾸밈이 없는 긴 실크 드레스는 버셋 케네디의 가장 친한 친구인 나르시소 로드리게즈가 디자인한 것으로, 당시 로드리게스는 거의 알려지지 않은 디자이너였다. 이 드레스는 약 4000달러의 비용과 파리에서의 두 번에 걸친 세 시간씩의 가봉으로 완성되었다. 손으로 감친 튤 베일, 긴 실크 장갑, 그리고 구슬 장식의 마놀로 블라닉 새틴 샌들과 매치한 이 드레스는 간결하고 우아한 신부복의 전형이다.

1981

Princess Diana

1981년 7월 29일, 다이애나 스펜서(Princess Diana)는 풍성한 아이보리색 웨딩드레스를 입고 마차에서 내렸다. 다이애나가 37미터의 실크 호박단으로 만든 7.5미터의 눈부신 베일을 끌면서 성당으로 들어서는 순간 모든 시선이 다이애나에게 집중되었다. 이 드레스의 디자이너인 데이비드와 엘리자베스 엠마뉴엘은 오랜 시간을 들여 손자수와 스팽글, 그리고 1만 개의 진주로 드레스를 장식했다. 파파라치들이 엠마뉴엘의 매장에 구름처럼 몰려갔지만 드레스의 디자인은 철저히 비밀에 묻혀 있었다. 심지어 호박단이 흰색과 아이보리색 두 가지로 주문된 탓에 호박단 제작자조차도 드레스가 어떤 색이 될지 알 수 없었다.

1980년대 스타일로 보면 그 드레스는 과도함 그 자체였다. 다이애나의 부친인 존 스펜서의 말을 빌면, 베일이 너무 길어서 성당으로 가는 마차 안에 다 들어가기도 어려웠다고 한다. 그렇다고 해서 전 세계적으로 그 드레스를 모방하는 열풍을 막을 수는 없었고 동시에 갑작스레 부푼 소매도 유행하기 시작했다.

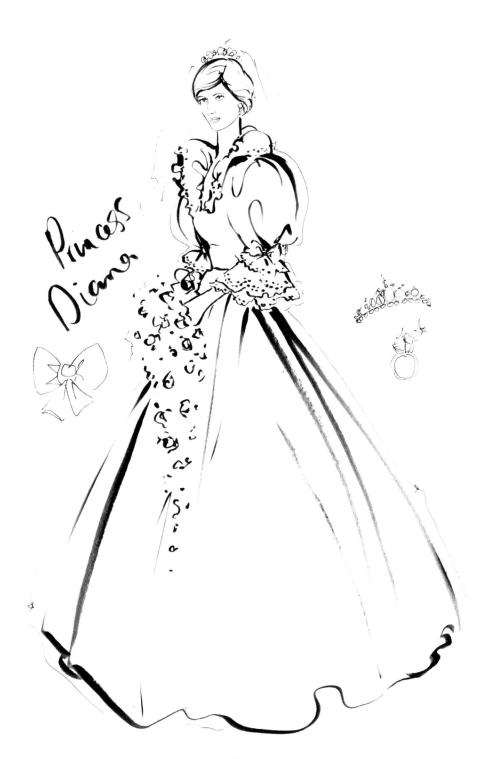

Princess Diana

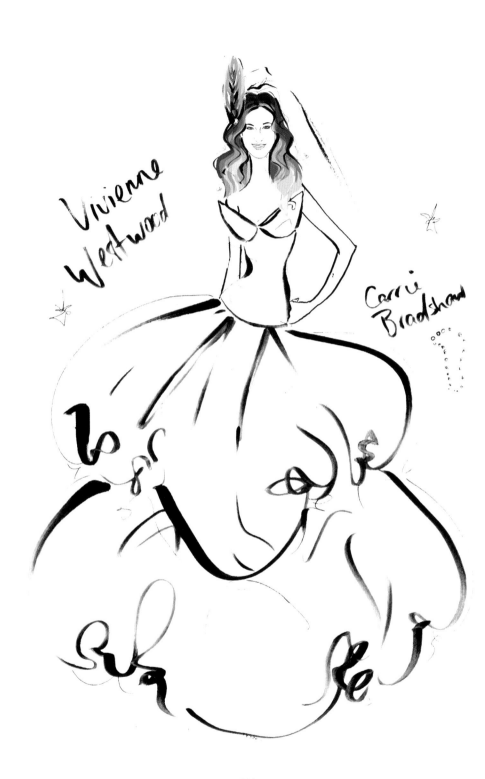

Vivienne
Westwood

Carrie
Bradshaw

2008

Carrie Bradshaw

영화 〈섹스 앤 더 시티〉에서 신랑인 빅이 결혼식 직전에 캐리 브래
드쇼(Carrie Bradshaw, 사라 제시카 파커)를 떠나는 장면에서 그녀
가 입었던 비비안 웨스트우드의 드레스와 청록색 머리 장식을 어떻
게 잊을 수 있겠는가? 실제로 그 드레스는 엄청난 인기를 끌었고 그
에 힘입어 웨스트우드는 그 드레스를 칵테일 드레스로 다시 만들었
다. 사라 제시카 파커는 물론 가수 리한나와 니콜라 로버츠, 영화배
우 산드라 블록, 요리연구가 니겔라 로슨도 입었던 이 칵테일 드레스
는 온라인 매장인 네타포르테에서 판매가 시작된 지 몇 시간 만에 매
진되었다. 그래도 오로지 원본 드레스를 갖고 싶은가? 다행히 바닥
에 끌리는 길이의 드레스는 런던의 웨스트우드 매장에서 주문 제작
하고 있다. 다만 6개월의 기다림과 최소 1만 6000달러의 비용을 감
수할 각오를 해야 한다!

The Dress

2010

Nicole Richie

니콜 리치(Nicole Richie)는 결혼식 단 하루를 위해 마르케사의 웨딩 드레스 세 벌을 준비했다. 첫번째 드레스는 결혼서약을 할 때 입었던 것으로, 보도된 바에 따르면 이 드레스의 가격은 2만 달러가 넘었다. 91미터가 넘는 스커트 부분은 손으로 주름을 잡은 실크 오간자와 튤 꽃잎으로 매우 정교하게 만들어졌다. 소매가 긴 이 드레스는 그레이스 켈리의 웨딩드레스에서 영감을 받은 것이 분명했는데, 자수가 놓인 레이스 보디스는 새틴 소재의 넓은 허리띠로 묶었다. 켈리의 드레스와 다른 점이라면 기발하게도 치마 부분의 분리가 가능해 춤을 추기 쉽게 만들어졌다는 것이다.

The Dress

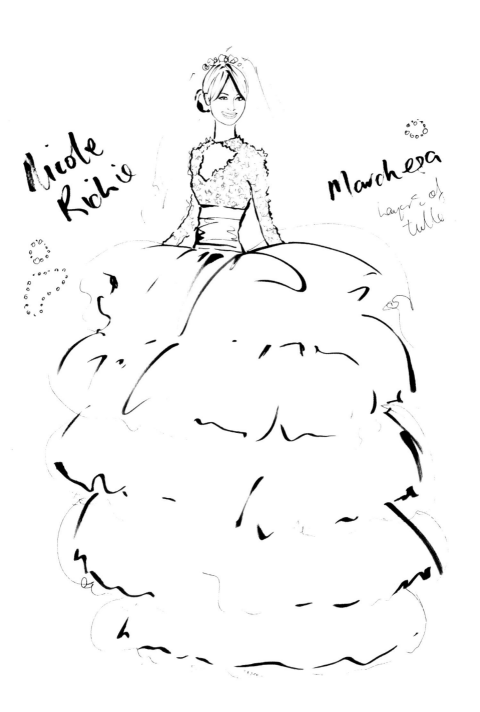

Nicole
Richie

Marchesa

layers of
tulle

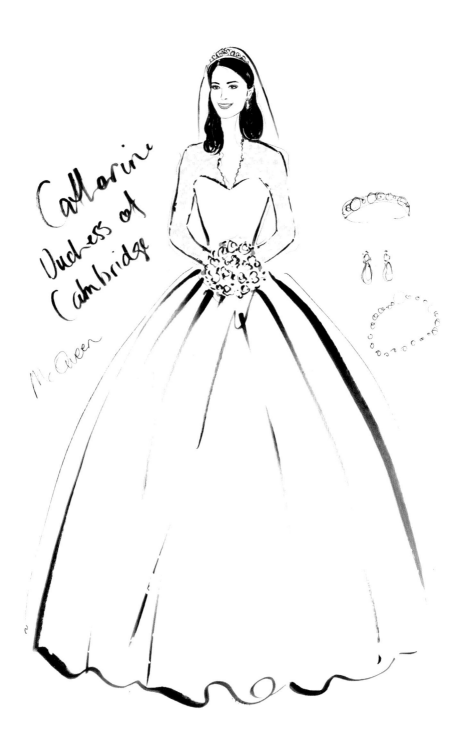

Catherine
Duchess of
Cambridge

McQueen

2011

Catherine, Duchess of Cambridge

케이트 미들턴(캐서린 케임브리지 공작부인)이 웨스트민스터 대성당에서 윌리엄 왕자와 결혼식을 올리던 순간 전 세계가 숨을 죽이며 그 장면을 지켜보고 있었다. 케이트의 웨딩드레스는 우리 뇌리에 깊이 각인이 되고 수많은 모방품에 영향을 끼침으로써 패션 역사에 큰 영향을 미치게 되었다. 알렉산더 맥퀸의 사라 버튼이 디자인한 이 선택받은 드레스는 스커트가 풍성하고 소매가 긴, 예상을 벗어나지 않는 전통적인 드레스였다. 보디스의 특징인 꽃무늬 레이스는 왕립자수학교 직원들이 튤에 아플리케 작업을 한 것이었다. 그런데 작업 과정에서 드레스의 비밀을 유지하기 위해 자수학교의 자수업자에게는 이 드레스가 TV에 방영될 시대극용이며 비용은 아무래도 상관없다고 말했다고 한다. 또 결혼식 전통에 따라 '파란 것(영국의 결혼 풍습에서는 결혼할 때 신부가 파란 것을 포함해 옛 것. 새 것, 빌린 것 등의 네 가지를 갖추어야 한다)'으로 연한 파란색 리본을 드레스 안쪽에 꿰매 넣었다.

1971

Bianca Jagger

1971년 비앙카 재거(Bianca Jagger)는 딸 제이드를 임신한 지 4개월이 되었을 때 생트로페의 비블로스 호텔에서 믹 재거와 결혼식을 올렸다. 결혼식 전에 예비신부인 비앙카는 루 스폰티니에 있는 이브 생 로랑의 본사를 잠시 방문해 자신의 웨딩드레스를 디자인해줄 수 있는지 물었다. 파리의 젊은 학생이었던 비앙카는 값비싼 명품을 살 여력이 없었기 때문에 생 로랑의 기성복 제품인 리브 고시 디자인에 만족할 수밖에 없었다. 그녀는 흰색 '르 스모킹(Le Smoking, 이브 생 로랑이 남성용 턱시도에서 영감을 받아 제작한 여성용 정장으로 여성용 정장에 처음으로 팬츠를 적용한 의상)' 재킷과 스커트를 선택했고 그 안에는 아무것도 입지 않았다. 생 로랑은 비앙카에게 베일이 달린 챙이 넓은 모자를 디자인해주었고, 부케 대신 수트에 어울리는 코르사주를 달아주었다.

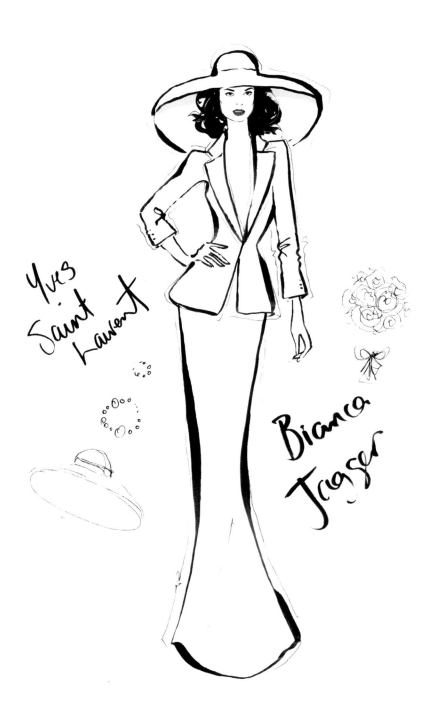

Yves
Saint
Laurent

Bianca
Jagger

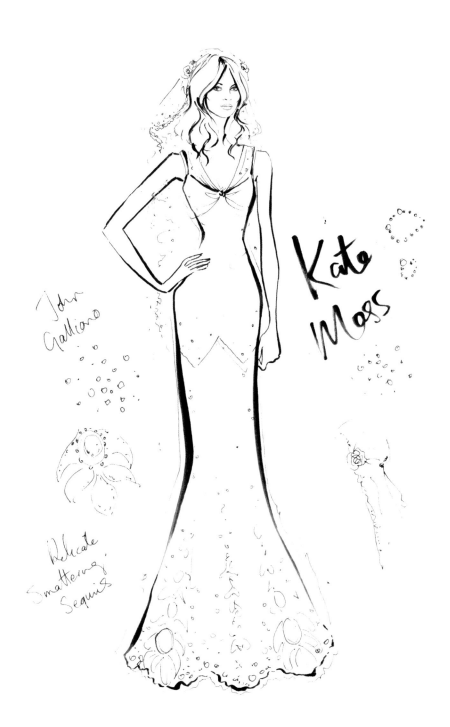

John
Galliano

Delicate
Smattering
Sequins

Kate
Moss

2011

Kate Moss

케이트 모스(Kate Moss)는 오랜 연인 제이미 힌스와 영국의 작은 마을인 사우스롭의 성 베드로 성당에서 결혼식을 올렸다. 결혼식 당시 모스가 입었던 웨딩드레스의 숨은 공로자는 창의성이 뛰어난 천재 존 갈리아노였다. 바이어스 재단이 된 크림색 드레스에 긴 베일이 더해졌는데, 여기에 영감을 준 것은 모스가 가장 좋아하는 소설인 〈위대한 개츠비〉였다고 한다. 속이 비칠 정도로 얇고 섬세한 이 빈티지 스타일의 드레스는 금색 스팽글이 더해지면서 한층 더 화려해졌다.

갈리아노는 한여름의 결혼식 전야제에 깜짝 손님으로 초대되었고 신부의 아버지 피트는 '아름다운 드레스'에 대해 디자이너에게 특별히 감사인사를 전했다. 그 자리에 참석했던 디자이너 스텔라 매카트니, 비비안 웨스트우드, 스테파노 필라티 등의 귀빈들도 갈리아노에게 기립박수를 보냈으며 패션비평가들 역시 그에 못지않게 열광했다. 영국판 《보그》의 해리엇 쿼크가 말했듯, "그것은 최고의 드레스였고 갈리아노 그 자체였다. …그에게 찬사를 보낸다."

2010

Vera Wang

〈섹스 앤 더 시티〉의 여주인공 중 한 명인 샬롯의 가장 친한 친구이 자 게이인 웨딩 플래너 앤서니 마렌티토는 이렇게 말한다. "파스타를 먹고 싶으면 리틀 이탈리아(미국 캘리포니아에 있는 이탈리아 이민 자 밀집지역으로 이탈리아 레스토랑, 화랑 등이 밀집되어 있다)로 가 야하고 결혼식을 한다면 왕에게 가야 해." 이보다 더 정확한 표현은 없었다. 베라 왕(Vera Wang)은 언제나 웨딩드레스의 유행을 좌지우 지하면서 자신의 봄 패션쇼를 시즌마다 반드시 봐야 할 행사로 만든 다. 그녀는 2010년 뉴욕 패션위크에서 길고 풍성한 치마와 얇은 검 은색 리본이 달린 주름 장식의 드레스를 선보였다. 이 드레스는 영화 〈섹스 앤 더 시티〉에서 결혼사진 촬영 장면을 찍기 위해 제작되었는 데, 영화 〈신부들의 전쟁〉에 등장했던 케이트 허드슨의 드레스와 유 사하다. 깃털로 장식된 여성스러운 디자인은 왕의 전형적인 스타일 이며 동화 속 결혼식에 딱 어울린다.

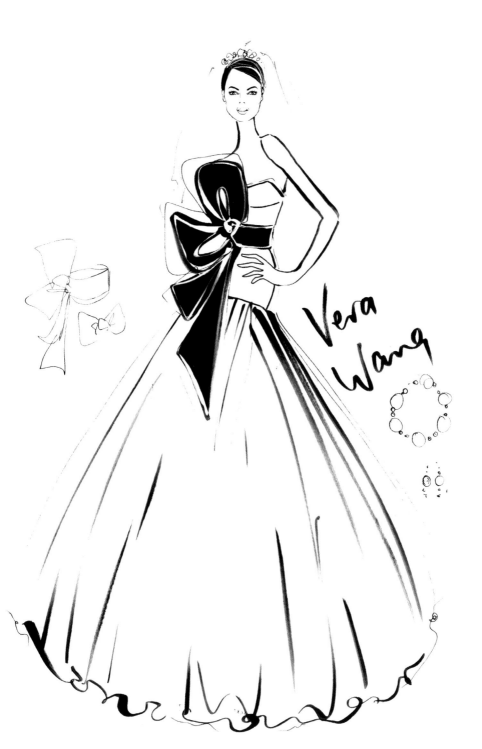

Vera Wang

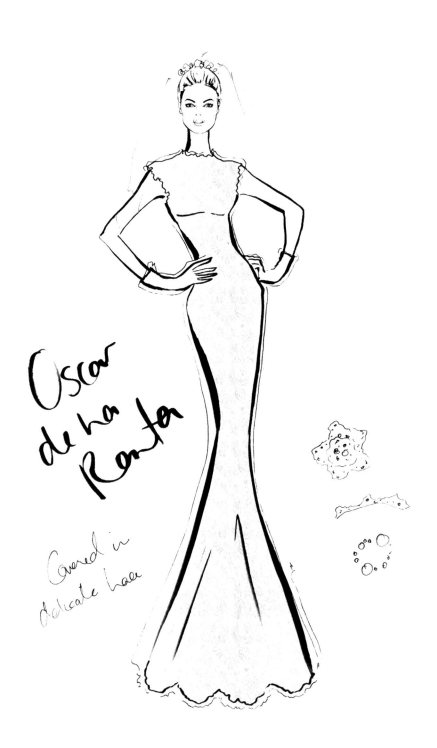

Oscar de la Renta

Covered in delicate lace

2007

Oscar
de la Renta

모델 자케타 휠러는 레이스를 덧씌운 짧은 소매의 이 아름다운 드
레스를 입고 뉴욕에서 열린 오스카 드 라 렌타(Oscar de la Renta)
의 2007년 봄 레디투웨어 패션쇼에서 뽐내듯 런웨이를 걸었다. 이
후 2007년 메트로폴리탄 미술관 의상연구소 갈라(메트로폴리탄 박
물관에서 주최하는 패션 전시회의 오프닝 행사)에 브룩 쉴즈가 이 드
레스에 빨간 귀걸이와 메탈 재질의 클러치로 치장을 하고 참석했다.
오스카 드 라 렌타의 쇼는 다양한 언론의 관심을 받았고 패션 비평
가들은 그 컬렉션을 격찬했다. 피날레가 끝난 후 모델 타냐 드지아
힐에바가 이번 쇼의 귀빈으로 객석의 맨 앞줄에 앉아 있었던 테니스
선수 로저 페더러에게 꽃다발을 전달했다. 그해 느 라 렌타는 CFDA
어워즈에서 올해의 디자이너 상을 받았다. 드 라 렌타의 드레스는 입
는 사람이 스스로를 비범하다고 느끼게 만들어주는 특별한 무엇인가
가 있다. 특히 결혼식에서 이보다 더 특별한 느낌을 주는 옷은 없다.

The Dress

2013

Chanel

칼 라거펠드는 파리에서 열린 샤넬의 2013년 봄 쿠튀르 쇼에서 엄청난 소용돌이를 일으켰다. 그랑 팔레에서 열렸던 쇼가 끝나갈 무렵, 라거펠드는 똑같은 스타일의 신부 두 명을 런웨이에 내보냈다. 고스 화장을 한 모델들은 깃털 장식이 달린 아주 가벼워 보이는 드레스를 입었고 머리에는 길게 늘어뜨린 깃털 장식을 꽂았다. 두 모델은 손을 맞잡는 포즈로 당시 프랑스에서 발의된 동성결혼법에 대한 지지를 보여주었다. 이 행복한 커플과 함께 등장한 천사 같은 소년은 모델 브래드 크로닉의 네 살 된 아들 허드슨 크로닉이었는데, 라거펠드는 허드슨에게 신부들의 시동 역할을 맡겼다. 사실 아방가르드 성향의 신부나 되어야 결혼식에 이 쿠튀르 드레스를 입을 수 있겠지만, 만일 당신이 대담한 의상을 입을 용기가 있다면 샤넬이 안성맞춤일 것이다! 패션쇼 이후 라거펠드는 말했다. "나는 논란 자체를 이해할 수 없다. …1904년 이후 정치와 종교는 이미 분리되지 않았는가."

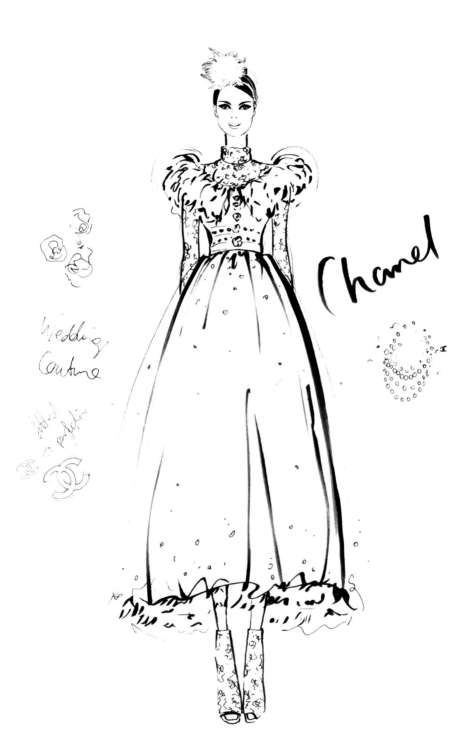

Chanel

Wedding
Couture

04 / Music

2008

Tina Turner

티나 터너(Tina Turner)는 2008년 데뷔 50주년 기념 월드 투어의 컴백 무대를 축하할 만한 매혹적인 의상이 필요했다. 60세에 이미 은퇴를 선언했던 터너는 소피아 로렌과 조르지오 아르마니의 설득으로 가요계에 복귀했고, 무대의상을 준비하면서 베테랑 디자이너 밥 맥키에게 도움을 요청했다. 터너와 30년 이상 함께 일한 디자이너로 여성그룹 슈프림스, 라이자 미넬리, 셰어, 바브라 스트라이샌드의 의상을 담당했던 것으로 유명한 맥키는 구슬로 장식된 눈부신 미니 드레스를 디자인했는데, 이 의상은 터너의 믿기 어려울 만큼 멋진 몸매를 한껏 드러내주었다. 68세의 터너는 탄탄한 몸매와 에너지 넘치는 공연으로 모두를 놀라게 했다. 티나 터너는 과거에도 유일무이한 존재였고 앞으로도 영원히 그런 존재로 남을 것이다.

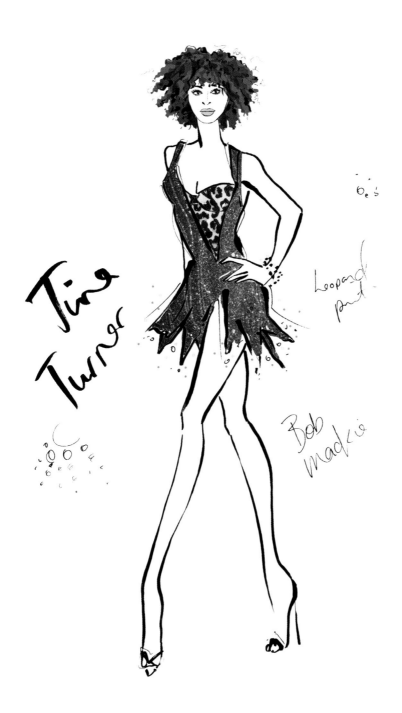

Tina
Turner

60's

Leopard
print

Bob
Mackie

133

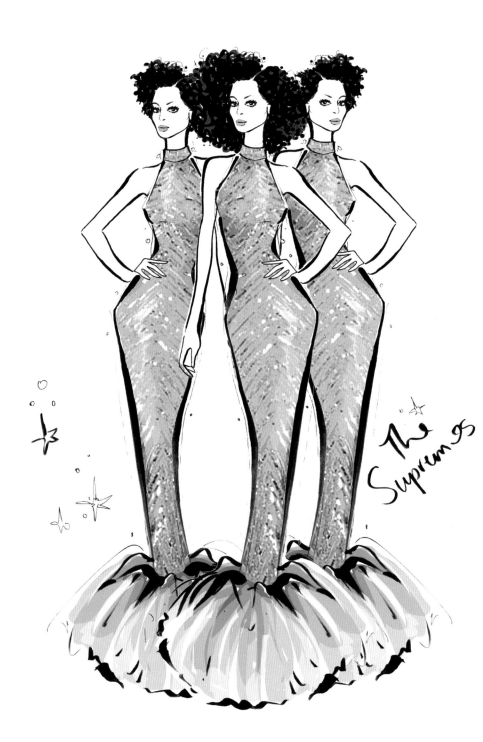

The Supremes

1969

The Supremes

고백하건대, 나는 정말 슈프림스(The Supremes)의 멤버가 되고 싶었
다. 그들의 어마어마한 능력은 물론 기막히게 멋진 의상이 몹시도 탐
이 났기 때문이다! 슈프림스는 신비한 매력과 세련미가 넘쳐흘렀다.
거대한 사회 변혁기 동안 그들은 우아하면서도 자신감 넘치는 공연
으로 탁월한 현대 미국 여성상으로 자리매김했다. 슈프림스 초창기
에 다이애나 로스, 메리 윌슨, 플로렌스 발라드는 백화점에서 의상을
구입했지만, 유명세와 더불어 예산도 늘었다. 그들은 1969년에 NBC
TV의 〈G.I.T. On Broadway〉에 출연하면서 할리우드 디자이너 밥 맥
키에게 의상을 제작해달라고 요청했다. 맥키는 치맛단을 깃털로 장
식한 분홍색 드레스를 제작했는데, 이 드레스는 포 탑스와의 공동앨
범인 〈The Return of the Magnificent Seven〉의 뒷면에도 등장했다.
구슬과 스팽글로 장식한 이 호화로운 의상은 한 벌 가격이 2000달러
였으며, 현재 시가로는 약 2만 달러에 달한다.

1984

Madonna

1984년 MTV 비디오 뮤직 어워즈에서 신디 로퍼에게 쏟아질 뻔한 관심을 가로챈 인물이 바로 마돈나(Madonna)였다. 예정대로라면 그 날 밤 스타는 로퍼가 되어야 했다. 하지만 마돈나가 'Like a Virgin' 뮤직 비디오 의상을 그대로 입고 5미터 높이 웨딩케이크에 올라선 채 무대에 등장하자 모두의 시선이 그녀에게 쏠렸다. 마리솔이 디자인한 이 발랄한 웨딩드레스는 튀튀 스커트(tutu skirt, 발레 할 때 입는 치마)와 베일이 특히 눈길을 끌었는데, 마돈나는 여기에 흰색 장갑과 그 유명한 '보이 토이' 벨트 버클까지 착용했다. 어느 누구도 그녀의 공연이 그렇게 음란하리라고는 예상하지 못했다. 당시 마돈나의 매니저였던 프레디 드맨이 그 일과 관련해 "두 번 다시는 마돈나가 생방송에서 그렇게 망가지게 하지는 않겠다."고 말했을 정도였다. 1984년이 VMA 역사상 가장 잊히지 않는 해로 남게 된 것은 마돈나의 도발적인 안무 동작 때문이라고 해도 과언이 아니다.

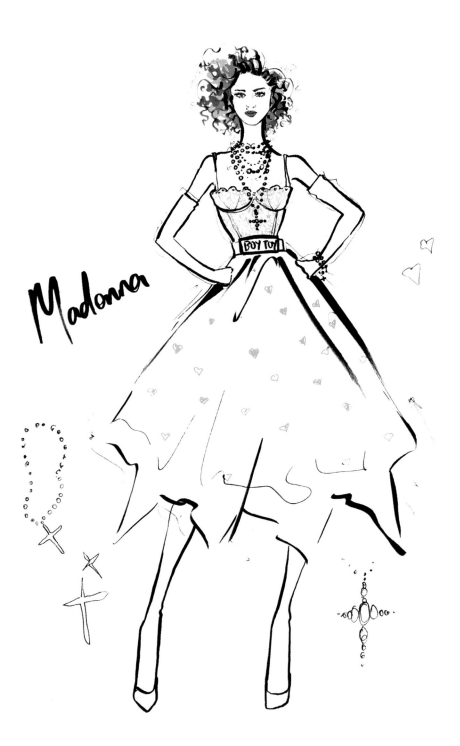

Madonna

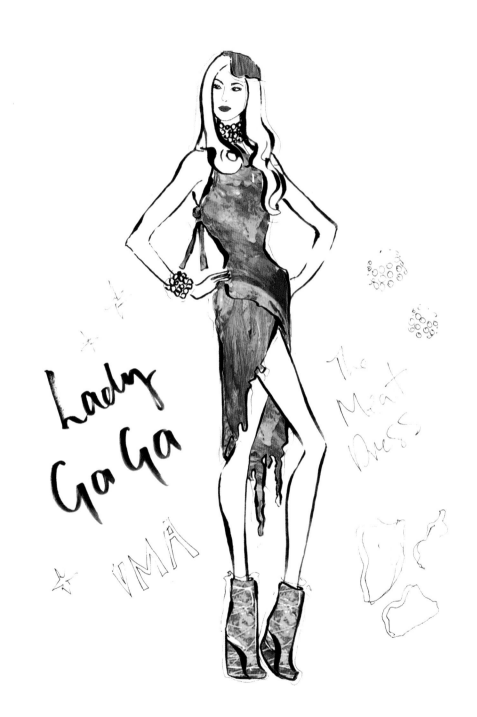

Lady GaGa

The Meat Dress

VMA

2010

Lady Gaga

2010년 MTV 비디오 뮤직 어워즈에서 레이디 가가(Lady Gaga)가 입었던 생고기로 만든 드레스를 어떻게 잊을 수 있을까? 타블로이드 신문들이 '고기 드레스'라고 명명한 이 옷은 아르헨티나 출신의 디자이너 프랑크 페르난데즈가 제작하고 가가의 친한 친구이자 패션 디렉터인 니콜라 포미체티가 스타일링을 했다. 드레스의 고기는 페르난데즈가 자신의 단골 정육점에서 직접 구했다고 한다. 셰어로부터 올해의 비디오 상을 수상했을 때 가가는 우스갯소리로, "셰어에게 내 고기 지갑을 들어달라는 부탁을 하리라고는 생각지도 못했다."고 말했다. 비록 동물권익 보호단체로부터 멸시를 받긴 했지만(절대 놀랄 일은 아니었다), 이 고기 드레스는 2010년 《타임》으로부터 최고의 독특한 복장으로 인정받았다. 가가는 그 의상에 대해 다음과 같이 설명했다. "우리가 스스로의 신념을 지키지 않는다면, 혹은 자신의 권리를 위해 싸우지 않는다면, 머지않아 우리에게는 각자의 뼈 위에 얹어진 고기만큼의 권리만이 남게 될 것이다." 이 드레스는 나중에 박제사들에 의해 육포 형태로 보존됐으며, 2011년에는 로큰롤 명예의 전당에 전시되었다.

2005

Gwen Stefani

1990년대 중반 유행의 선도자였던 그웬 스테파니(Gwen Stefani)가 자신의 브랜드를 시작한 것은 지극히 당연한 일이다. 그룹 노다웃의 보컬인 스테파니는 2003년에 'Love Angel Music Baby'의 머리글자를 딴 L.A.M.B를 창업했는데, 여기에는 과테말라, 일본, 인도, 자메이카 문화에서 받은 영감이 융화되었다. 2005년 MTV 비디오 뮤직 어워드에서 스테파니가 입은 의상은 그녀의 평소 스타일보다 차분했다. 스테파니는 얌전하고 정숙한 1950년대 실루엣의 레오파드 프린트를 선보였다. 이 행사는 스테파니가 첫아들인 킹스턴을 갖기 위해 잠시 휴식기에 접어들며 가진 마지막 행사였지만, 이 의상은 분명 오래도록 지속될 기억을 남겼다. 시상식에서 스테파니와 래퍼 스눕 독은 제작자인 션 콤즈의 '디디 패션 챌린지' 상을 수상했다. 두 사람은 상으로 받은 5만 달러를 자선단체에 기부했다.

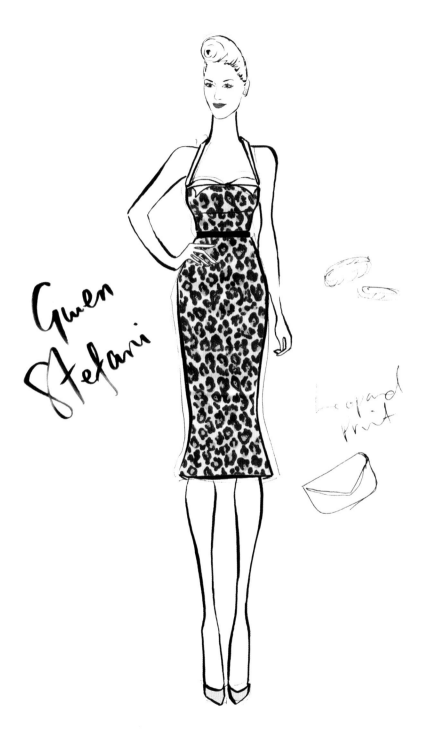

Gwen
Stefani

Leopard
Print

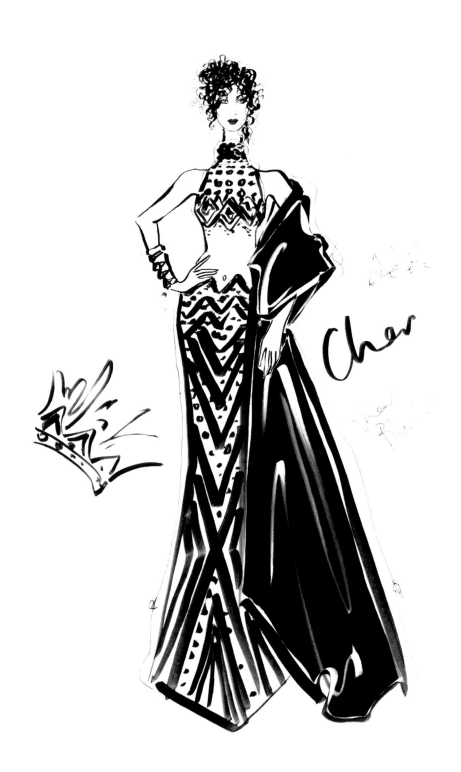

Cher

1986

Cher

셰어(Cher)가 입은 비범한 밥 맥키의 걸작은 지금까지 아카데미 어워즈에 등장했던 드레스 가운데 가장 멋진 작품의 하나로 꼽힌다. 셰어는 망토처럼 생긴 드레스를 입고 약 60센티미터 높이에 수탉 깃털로 만든 머리장식을 한 채 등장해 모든 여배우를 제치고 스포트라이트를 독점하며 미모로 승부하는 여배우의 진면목을 보여주었다. 전해지는 얘기로는 셰어가 1985년 영화 〈마스크〉에서의 연기로 극찬을 받았음에도 불구하고 "아카데미는 의상이 진지하지 않으면 사람도 진지하지 않다고 생각한다."는 이유로 수상 후보에서 제외됐다는 말을 들은 후 이 의상을 선택했다고 한다. 상식을 벗어난 이 투피스 드레스는 독불장군 같은 그녀의 성격에 완벽하게 들어맞았고, 셰어는 이 드레스를 현재까지도 자신이 가장 좋아하는 의상으로 꼽는다. 셰어의 다른 의상과 마찬가지로 다른 사람이 이 드레스를 입었다면 재앙이었겠지만, 이 여가수가 입었을 때는 단순히 잘 어울리는 정도를 넘어 기막히게 멋져보였다.

2014

Beyoncé

비욘세 놀스 카터는 56회 그래미 시상식에서 수상의 영광을 누리지 못했을지라도, 패션으로 스포트라이트를 독점하는 데는 성공했다. 팝의 여왕 비욘세(Beyoncé)는 제이 지와 오프닝 공연 후, 〈프로젝트 런웨이〉 출신의 마이클 코스텔로가 디자인한 속이 비칠 만큼 얇은 드레스로 갈아입었다. 비욘세의 스타일리스트인 타이 헌터는 최종적으로 다섯 벌의 의상을 준비해놓았지만, 골든 글러브 시상식 뒤풀이 파티에서 코스텔로에게 다가가 '아주 특별한' 어떤 것을 만들어달라고 부탁했다. 코스텔로가 디자인한 이 야한 드레스는 오로지 수작업으로만 제작되었는데, 비욘세의 피부색과 같은 메시 안감은 피부처럼 보이는 착각을 일으켰다. 아주 부드러운 흰색 다마스크(damask, 실크나 리넨으로 양면에 무늬가 드러나게 짠 두꺼운 직물) 패턴이 꽃잎 위로 눈이 떨어지는 듯한 느낌을 주었던 이 드레스는 2014년 뉴욕 패션위크에서 동화의 나라를 주제로 한 코스텔로의 겨울 컬렉션에 소개되었다.

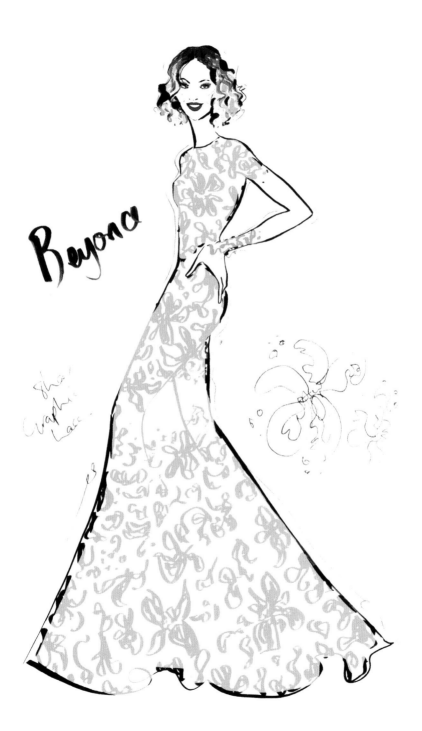

Beyona

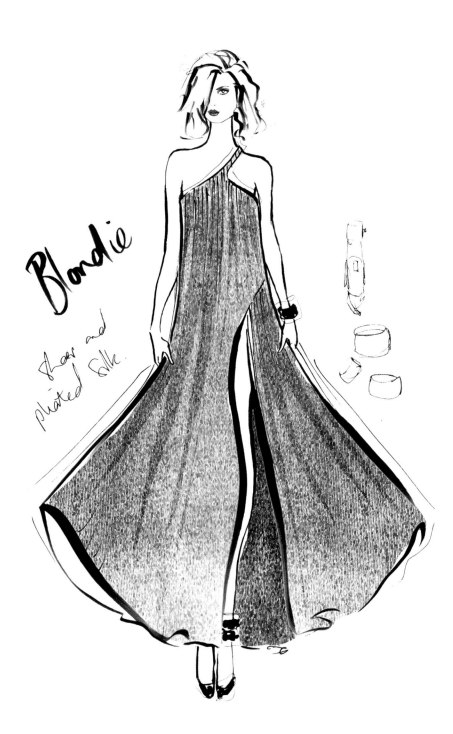

Blondie

Sheer and
pleated silk.

1979

Debbie Harry

맨해튼 출신의 펑크 그룹인 블론디의 노래 'Heart of Glass'를 사랑하지 않을 사람이 있을까? 블론디의 1979년 앨범인 〈Parallel Lines〉에 수록된 이 디스코 곡은 뮤직 비디오로도 제작되었는데, 이 비디오에서 데비 해리(Debbie Harry)는 립싱크를 하며 카메라를 유혹하듯 바라보았다. 이때 해리는 펄이 많이 든 아이섀도와 반짝거리는 빨간 립스틱을 바르고 스테판 스프라우스가 디자인한 한쪽 어깨를 드러낸 비대칭의 은색 드레스를 입고 있었다. 스프라우스는 이 드레스를 디자인하기 위해 TV 화면의 주사선을 사진으로 찍어 여러 천에 날염해 보았다. 해리의 말을 빌면, 스프라우스가 "먼저 아래쪽에 면직물을 한 겹 두고 그 위에 시폰 한 겹을 겹치자 주사선이 이런 착시를 일으켰다."고 한다. 많은 사람들이 그 비디오의 촬영 장소를 스튜디오 54라고 추정하지만 사실은 지금은 없어진, 당시에도 거의 알려지지 않았던 뉴욕의 '코파'라는 바였다고 한다.

1985

Grace Jones

그레이스 존스(Grace Jones)의 각진 체형은 몸매를 조각하듯 가다듬고 강조해주는 디자인으로 유명한 튀니지 출신의 패션 디자이너 아제딘 알라이아의 의상에 안성맞춤이었다. 이 일러스트레이션은 호리호리한 체격의 존스가 모자 달린 드레스를 입은 모습을 그린 것으로, 1985년 알라이아의 패션쇼 직전에 찍은 사진을 보면서 그렸다. 존스와 알라이아는 오랫동안 함께 일을 했다. 강력한 중성적 매력과 아방가르드한 스타일로 유명한 존스는 알라이아에게 자신이 악역을 맡은 영화 〈뷰 투 어 킬〉에서 입은 모자 달린 드레스를 유사한 디자인으로 다양하게 제작해달라고 요청했다. 그해 10월, 알라이아가 '패션 오스카상'에서 베스트 디자이너 상을 수상했을 때, 존스는 알라이아의 팔짱을 끼고 그를 무대로 직접 인도했다. 극악한 본드 걸을 동반한 디자이너에게 더 이상 바랄 게 있었을까?

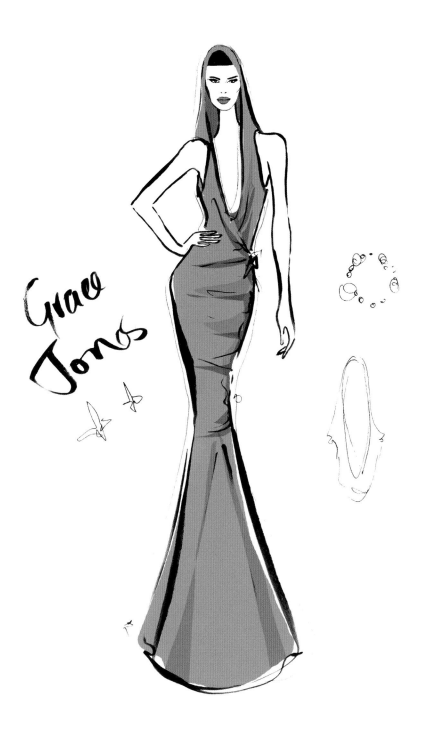

Grace Jones

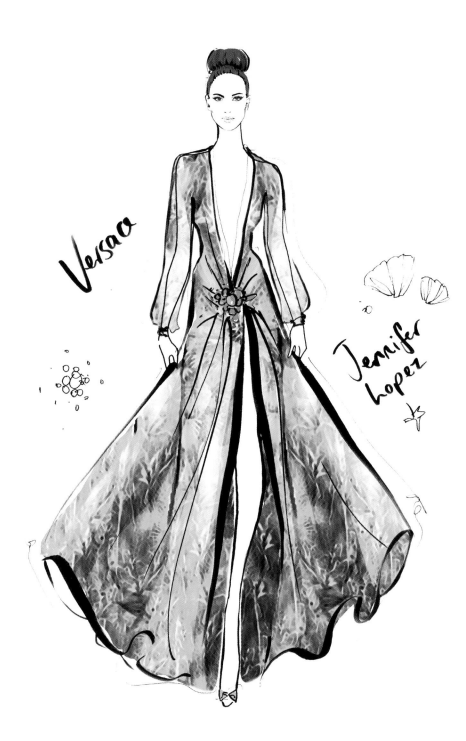

Versao

Jennifer
Lopez

2000

Jennifer Lopez

제니퍼 로페즈(Jennifer Lopez)가 2000년 그래미 시상식에서 입었던 베르사체 드레스는 아직까지도 사람들의 입에 오르내리고 있다. 당시 이 드레스는 grammy.com에서 24시간 동안 무려 64만2917번이나 검색되었다. 속이 비치는 이 드레스의 특징은 열대 야자수와 대나무 무늬, 레몬빛 브로치, 그리고 배꼽 아래까지 내려간 깊이 파인 목선이었다. 로페즈는 이 드레스가 얼마나 파장을 일으킬지 몰랐던 것이 분명하다. 그녀는 패션잡지인 《W》와의 인터뷰에서 다음과 같이 말했다. "당시 세계 최고의 스타였던 데이비드 듀코브니와 함께 무대에 올랐는데, 듀코브니가 관객들에게 '날 보는 사람이 아무도 없군요.'라고 말하더군요. 그때 객석 뒤쪽에서 사자의 포효 같은 큰 소리가 시작됐고 마치 나를 덮칠 듯 몰려왔어요. 나는 자리로 돌아가 앉으며 말했죠. '뭐가 그리 대단한 일이라고?'"

내가 보기에 이 드레스는 굴곡이 살아 있고 적절하게 V자 형으로 깊이 파여 있으며 전체적으로 우아하게 흘러내리는 가장 베르사체다운 완벽한 옷이다.

2013

Diana Ross

다이애나 로스(Diana Ross)는 디바의 원조다. 예순아홉에도 여전히 순회공연을 하고 있는 로스는 감성 충만한 음악과 세련된 스타일로 유명하다. 그녀는 1960년대 여성 3인조 그룹 슈프림스의 리드 보컬로 R&B의 전설적인 음반사 모타운 사운드의 성격을 규정하는 데 일조했으며, 야성적인 곱슬머리와 경이로운 디스코 의상은 그녀의 트레이드마크가 되었다. 로스는 패션 디자인을 공부한 덕분에 일찍부터 자신의 의상을 직접 제작한 것으로 알려져 있다.

그녀가 최근에 디자인한 의상 중 하나가 크게 부풀린 붉은 튤 목도리로, 이것은 그녀가 2013년 LA의 콘서트홀인 할리우드 볼에서 컴백 공연을 할 때 입었던 옷이다. 이 드레스는 75분 동안 진행된 짧은 공연에서 입은 다섯 벌의 의상 가운데 하나로, 각각의 드레스는 그녀의 목소리만큼이나 다채로웠다. 로스의 딸이자 영화배우인 트레이시 엘리스 로스와 가수 메리 블라이즈는 로스를 자신들의 스타일 아이콘으로 지목했다.

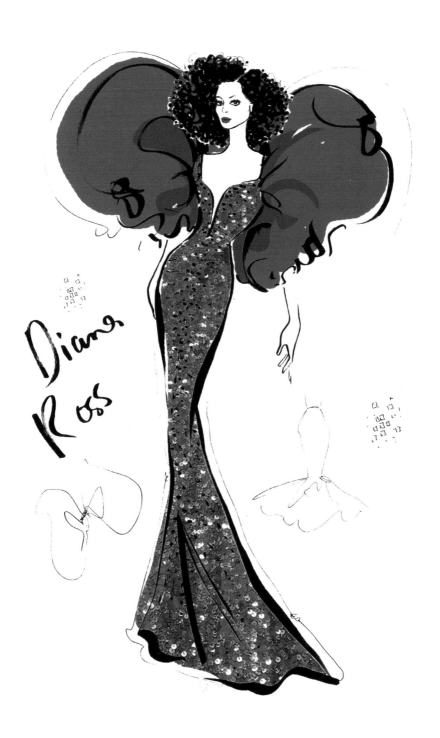

Diana
Ross

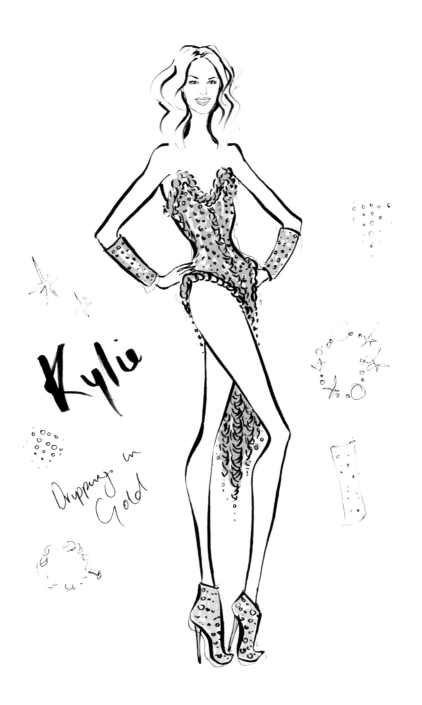

Kylie

Dripping in
Gold

2010

Kylie Minogue

25년 전 카일리 미노그(Kylie Minogue)가 대중 앞에 혜성처럼 나타난 그 순간부터, 그녀가 선택하는 의상은 늘 화제의 중심이 되었다. 돌이켜보면 염산으로 워시 가공한 하이웨이스트 청바지와 푸들 파마에도 불구하고 나는 미노그의 옷이라면 무조건 좋았다. 미노그를 오늘날 같은 패션 아이콘으로 만들어준 것은 최고 히트곡과 비디오 영상들이었다. 'Can't Get You Out of My Head'에 등장했던 모자 달린 흰색 점프 수트, 그리고 'Spinning Around'에서 입었던 금색 핫팬츠를 누가 잊을 수 있겠는가?

2010년 'Get Outta My Way' 뮤직비디오에서 미노그는 뉴욕의 디자인 듀오 더 블론즈가 제작한 몸에 꼭 맞는 보디스 드레스를 입고 금색 크리스찬 루부탱 핍토 부츠를 신었다. 섬세한 골드 체인 장식이 되어 있는 이 드레스를 입은 미노그의 모습은 스크린을 뜨겁게 달구었다. 이 비디오 영상에 등장하는 거대한 갈고리 모양의 반지도 더 블론즈의 아이디어였다. 이들은 2013년에 한정판 블론드 골드 바비 인형용 의상의 초소형 레플리카를 제작했다. 모두가 알다시피 어떤 옷이든 바비가 걸치는 순간 그 옷은 아이콘이 된다!

05 / Film

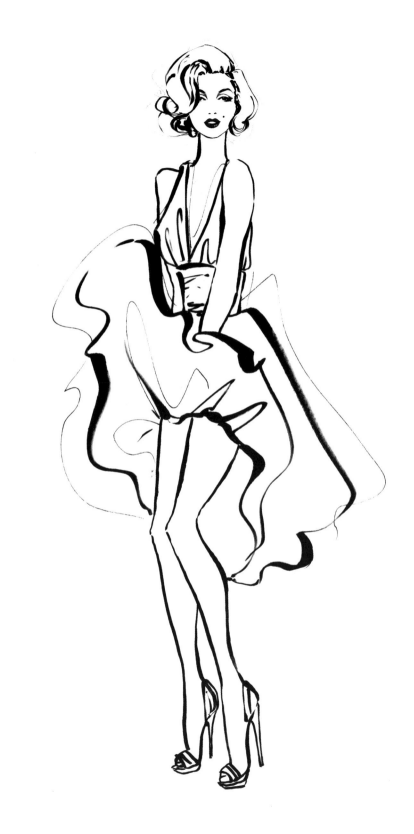

신사는 금발을 좋아해 / 1953

Marilyn Monroe

1953년 마릴린 먼로(Marilyn Monroe)가 영화 〈신사는 금발을 좋아해 Gentlemen Prefer Blondes〉에서 'Diamonds Are a Girl's Best Friend' 를 부를 때 입었던 분홍색 드레스는 엄청난 인기를 끌었고 한 세대 가 지난 지금도 여전히 우리의 뇌리에 뚜렷이 남아 있다. 애초에 할 리우드 의상 디자이너 윌리엄 트라빌라는 이 장면을 위해 요란한 쇼 걸 의상을 디자인했지만 영화사는 먼로를 둘러싼 논란 때문에 의상 에서 노출을 줄여달라고 요구했다. 최종적으로 나온 의상이 끈 없는 실크 드레스였고, 먼로는 이 드레스에 드레스 색과 같은 분홍색 장갑 을 끼고 노래 제목과 같이 다이아몬드를 착용했다. 트라빌라는 〈7년 만의 외출〉, 〈백만장자와 결혼하는 법〉, 그리고 〈버스 정류장〉 등 먼 로의 영화 여덟 편에서 연속적으로 의상을 담당했다.

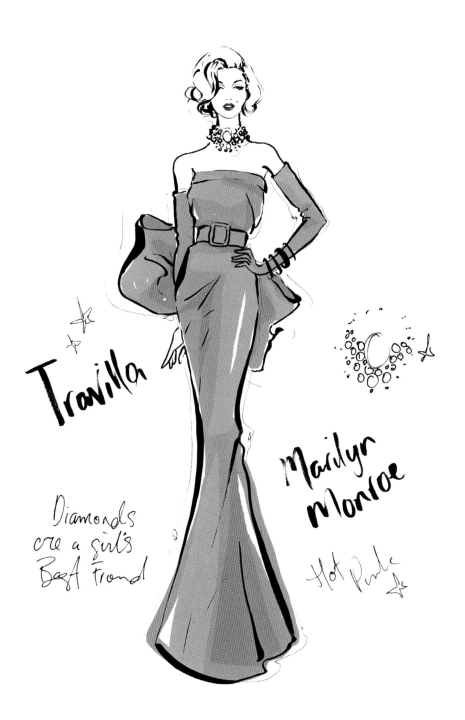

Travilla

Marilyn
Monroe

Diamonds
are a girl's
Best Friend

Hot Pink

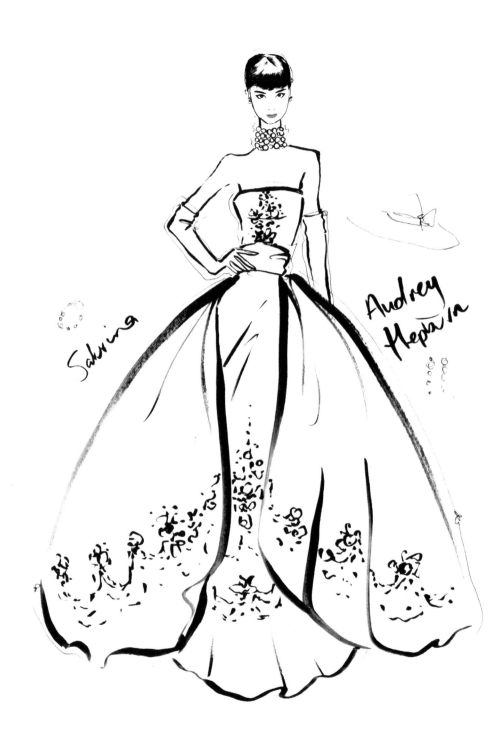

Sabrina

Audrey
Hepburn

사브리나 / 1954

Audrey Hepburn

내가 오드리 헵번(Audrey Hepburn)을 흠모한다는 것은 세상이 다 아는 사실이다. 헵번은 오랫동안 내 일러스트레이션에 영감을 제공하는 원천이었다. 영화에 등장했던 그녀의 의상 대부분은 이미 아이콘이 되었는데 세월이 흘러도 변하지 않는 이 드레스 역시 마찬가지다.

타의 추종을 불허하는 헵번은 빌리 와일더의 1954년 영화 〈사브리나 Sabrina〉에서 운전기사의 딸을 연기했다. 꾸밈없고 순진한 사브리나는 매력적이고 세련된 숙녀가 되어 파리에서 돌아와 부유한 래러비 형제의 마음을 사로잡는다. 험프리 보가트와 윌리엄 홀든이 연기한 두 신사가 귀향한 사브리나를 보았을 때, 그녀는 어깨와 팔이 드러난 보디스와 길고 풍성한 스커트로 이루어진 드레스를 입고 있었다. 래러비 형제는 그녀에게 푹 빠졌고 우리 역시 마찬가지였다. 이 영화에서 헵번의 의상을 담당했던 에디스 헤드는 아카데미 시상식에서 의상상을 받았다. 그런데 소문에 의하면 이 특별한 드레스는 위베르 드 지방시의 작품이며 헵번이 직접 선택한 것이라고 한다.

원초적 본능 / 1992

Sharon Stone

영화 《원초적 본능Basic Instinct》에서 샤론 스톤(Sharon Stone)의 악명 높은 심문 장면을 어떻게 잊을 수 있을까? 그녀가 연기한 캐서린은 심문을 받기 위해 소환되면서 급히 옷을 갈아입느라 속옷을 깜빡한다. 보편적으로 흰색은 결백과 순수를 상징하지만 캐서린이 도발적으로 다리를 꼬는 순간 이런 함축적 의미는 한순간에 사라진다.

크레이프 울 소재로 몸에 달라붙는 터틀넥의 이 미니멀리즘 드레스는 완벽한 1990년대 스타일로서 스톤의 황갈색 힐과 얼음 같은 금발 머리와 잘 어울렸다. 엘렌 미로즈닉이 제작한 눈처럼 새하얀 이 드레스는 현대적이면서도 유행을 타지 않으며 성적인 매력이 흘러넘쳤고 심지어 알프레드 히치콕 고유의 팜므파탈을 연상시키기까지 했다. 원초적 본능에 앞서, 미로즈닉은 1987년에 영화 〈월스트리트〉의 등장인물인 '증권가의 큰 손' 고든 게코의 의상을 디자인했다.

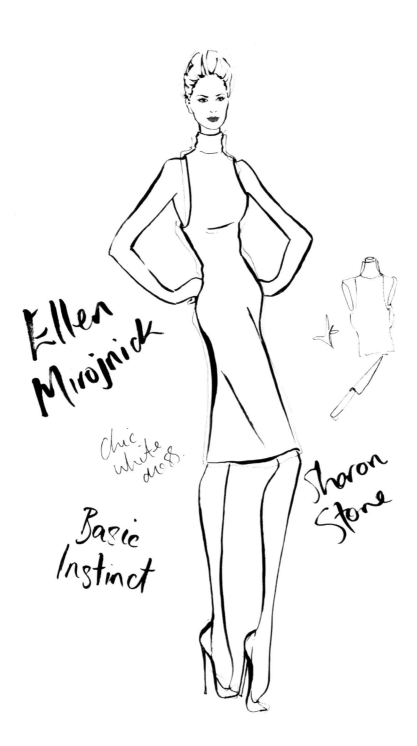

Ellen
Mirojnick

Chic
white dress.

Basic
Instinct

Sharon
Stone

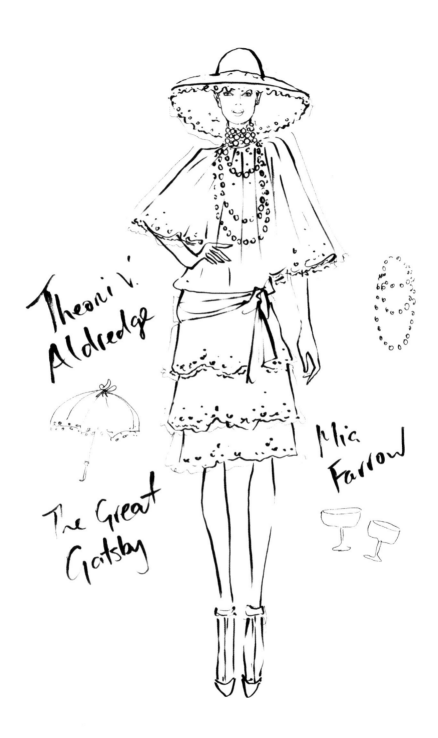

Theoni V.
Aldredge

The Great
Gatsby

Mia
Farrow

위대한 개츠비 / 1974

Mia Farrow

1970년대에 제작된 〈위대한 개츠비The Great Gatsby〉의 하이라이트 중 하나는 미아 패로(Mia Farrow)의 숨 막히게 멋진 의상이다. 매력적이지만 자기밖에 모르는 사교계 명사 데이지 뷰캐넌을 연기한 패로는 구슬 장식이 된 플래퍼 드레스와 술이 달린 액세서리, 실크 시폰 망토와 챙이 넓은 모자로 치장하고 재즈 시대로 들어갔다. 햇빛에 아름답게 빛나던 이 섬세한 흰색 드레스는 가든파티에 완벽하게 어울렸다. 이 스타일을 완성한 사람은 디자이너 데오니 알드리지로, 그는 15일 만에 위대한 개츠비의 의상을 준비했다. 이 영화의 의상작업을 하던 중, 알드리지는 랄프 로렌의 능력을 알아차리고 그의 셔츠와 슈트를 개츠비 역의 로버트 레드포드에게 입혀 로렌이 경력을 쌓는 데 도움을 주었다.

나는 결백하다 / 1955

Grace Kelly

〈나는 결백하다To Catch a Thief〉는 할리우드 역사상 가장 스타일이
뛰어난 영화 가운데 하나다. 알프레드 히치콕의 이 로맨스 미스터리
영화에는 열 벌의 의상을 입은 그레이스 켈리(Grace Kelly)가 그려지
는데, 드레스는 하나같이 최근의 드레스보다도 아름답다. 그중에서
도 나는 에디스 헤드가 디자인한 부드럽게 흘러내리는 푸른 드레스
가 가장 마음에 든다. 이 드레스는 디올의 '뉴룩'에서 영감을 받은 것
으로 주름 잡힌 스커트와 여러 빛깔의 시폰을 특징으로 하고 있으며,
그에 어울리는 클러치와 흰색 핍토 샌들, 그리고 아주 얇고 가벼운
긴 어깨 숄이 함께 등장했다. 조금 사치스러운가? 헤드는 켈리가 연
기한 프랜시스의 부유하고 유행에 민감하며 허영심 많은 성격에 걸
맞게 이런 디자인을 선택했다. 처음에 프랜시스는 캐리 그랜트가 연
기한 존 로비를 냉정하게(그래서 얼음같이 차가운 푸른색이다) 대하
지만, 두 사람이 서로 가까워지면서 그녀의 태도(와 의상)는 점점 따
뜻해진다. 〈나는 결백하다〉를 수백 번도 더 봤지만 아직도 이 드레스
에는 전혀 싫증이 나지 않는다.

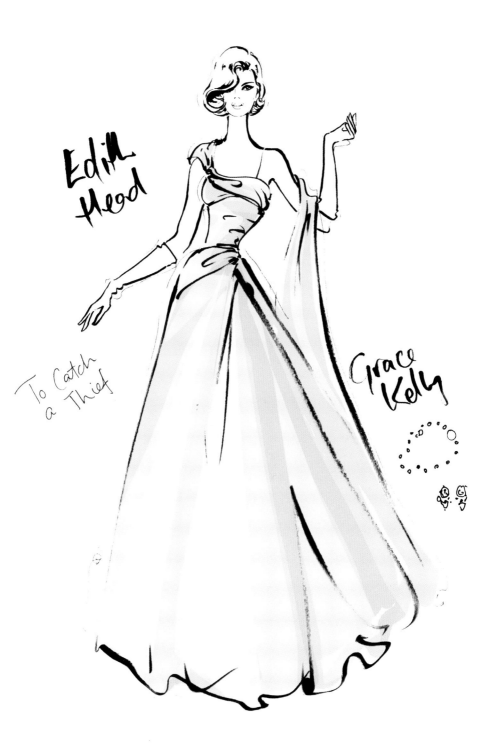

Edith
Head

To Catch
a Thief

Grace
Kelly

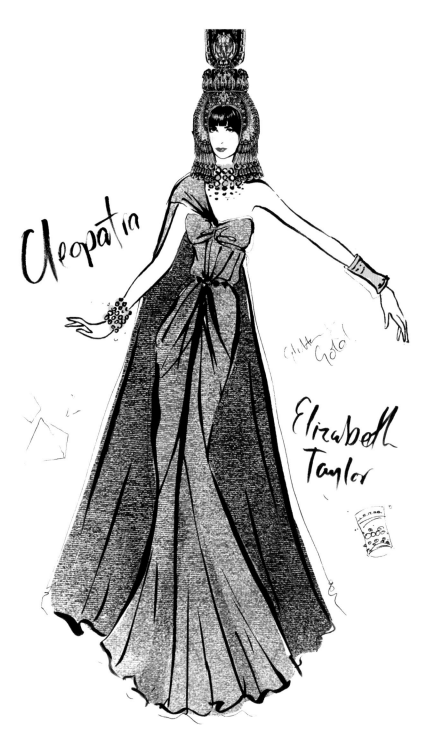

Cleopatra

Glitter Gold

Elizabeth Taylor

클레오파트라 / 1963

Elizabeth Taylor

1963년 조셉 맨키위즈의 영화 〈클레오파트라Cleopatra〉에 등장한 엘리자베스 테일러(Elizabeth Taylor)를 유심히 보면, 그녀가 세계에서 가장 아름다운 여인으로 인정받는 이유를 쉽게 이해할 수 있다. 이 서사 영화에서 테일러는 의상 디자이너 르니에 콘레이의 황금빛 드레스와 황금 머리 장식, 보석, 그리고 순금 망토로 치장을 하고 등장한다. 불사조의 날개처럼 보이도록 디자인한 이 정교한 망토는 도금한 가느다란 가죽 조각으로 만들었고 수천 개의 구슬과 스팽글로 장식되었다. 이 호사스러운 디자인의 드레스는 콘레이에게 1963년 아카데미상 의상상을 안겨주었고, 2012년에는 경매에서 거의 6만 달러에 낙찰되었다.

아라베스크 / 1966

Sophia Loren

그레고리 펙과 소피아 로렌(Sophia Loren)은 〈아라베스크Arabesque〉에서 대단히 매혹적인 연인을 연기했다. 이 스릴러물에서 야스민 역의 로렌이 손등을 덮는 부푼 소매와 여러 층의 프릴이 있는 옅은 분홍색 시폰 드레스를 입고 자기 방에서 서성거리는 장면이 있다. 크리스찬 디올의 디자이너 마르크 보앙의 드레스가 등장한 이 장면에서 이 영화의 악당은 이국적인 매력의 정부에게 아름다운 하이힐 선물 세례로 은근히 협박을 가한다. 그렇다고 이 드레스가 이 영화에서 기억에 남는 유일한 옷은 아니었다. 로렌의 호화로운 의상들은 거의 5만 달러에 상당했으며, 〈아라베스크〉는 영국 아카데미 영화상에서 최우수 의상디자인 상에 지명되었다. 로렌이 아닌 다른 여배우에게 이 옅은 분홍색 드레스를 입혔다면 지나치게 낭만적일 수도 있었지만, 곡선미가 뛰어난 로렌의 드레스는 위험할 정도로 고혹적이었다.

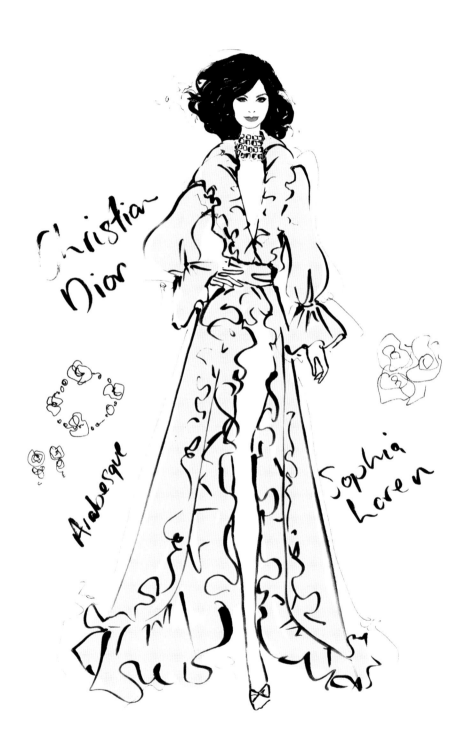

Christian Dior

Arabesque

Sophia Loren

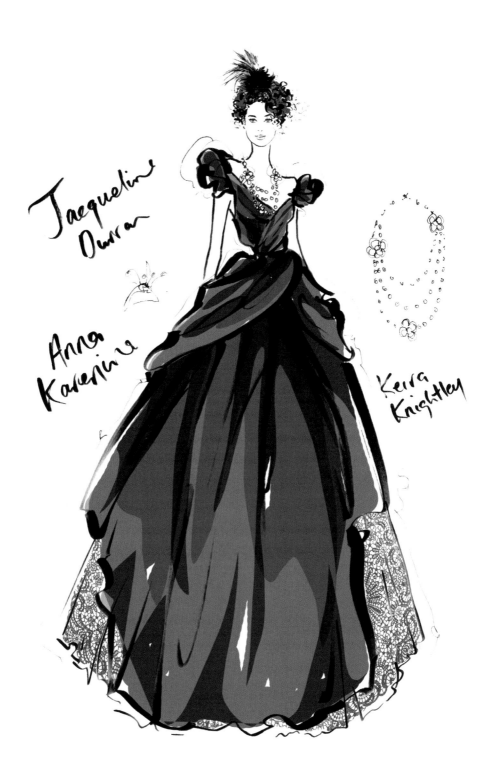

Jacqueline
Durran

Anna
Karenina

Keira
Knightley

안나 카레니나 / 2012

Keira Knightley

〈안나 카레니나Anna Karenina〉에서 키이라 나이틀리(Keira Knightley)
는 브론스키 백작(아론 테일러 존슨)과 춤을 추는 장면에서 사치스러
운 블랙 드레스를 입고 나온다. 나이틀리는 이 섬세한 드레스를 입
고도 수월하게 움직였는데 이 드레스는 여러 겹의 주름진 실크 호박
단으로 되어 있었고 스커트의 뒤쪽은 치마받이 틀로 받쳐 불룩하게
솟아 있었다. 이 드레스에는 16미터의 원단이 들어갔으며 나이틀리
는 그 장면을 완성하기 위해 며칠 동안 춤을 추어야 했다. 영화의 배
경은 1870년대였지만 몸에 꼭 맞는 보디스와 풍성한 스커트로 이루
어진 이 드레스는 1950년대 오트 쿠튀르에서 영감을 얻었다고 한다.
〈안나 카레니나〉는 나이틀리가 디자이너 재클린 듀런과 세번째 손을
잡은 작품이었다. 두 사람은 〈오만과 편견〉과 〈어톤먼트〉에서도 함께
일을 했었는데 나이틀리가 〈어톤먼트〉에서 입었던 듀런의 에메랄드
빛 실크 이브닝드레스 역시 격찬을 받았다.

마리 앙투아네트 / 2006

Kirsten Dunst

베르사이유 궁전을 배경으로 찍은 호화로운 시대 영화에서 커스틴 던
스트(Kirsten Dunst)와 작업을 하는 것은 모든 의상 디자이너들의 꿈
이었을 것이다. 그리고 그 특권은 밀레나 카노네로에게 돌아갔다. 카
노네로는 소피아 코폴라의 영화 〈마리 앙투아네트Marie Antoinette〉
에서 60벌이 넘는 사탕 색깔의 의상을 디자인했다. 그중에서도 아직
까지 잊히지 않는 의상은 아주 연한 파란색 호박단 드레스였는데, 이
드레스에는 18세기에 대중적인 인기를 끌었던 삼각모와 섬세한 레
이스로 된 리본 모양의 목에 꼭 끼는 목걸이가 더해졌다. 베테랑 의
상제작자인 카노네로는 2007년 아카데미 시상식에서 최우수 의상상
을 수상하여 생애 세번째 오스카상을 거머쥠으로써 노력에 대한 충
분한 보상을 받았다.

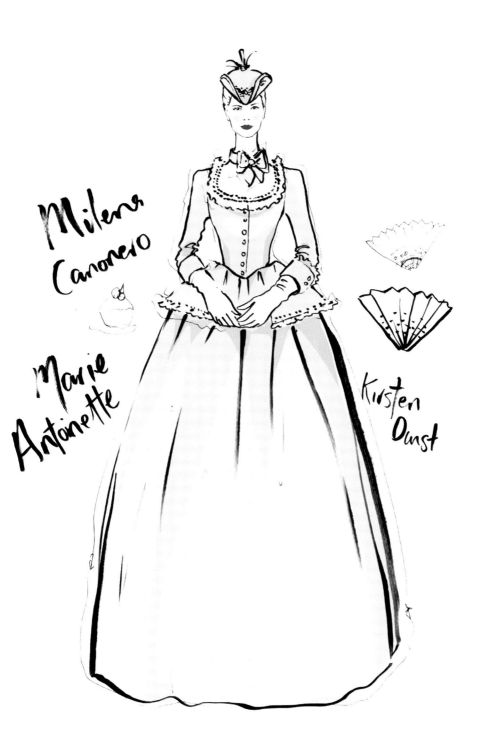

Milena
Canonero

Marie
Antoinette

Kirsten
Dunst

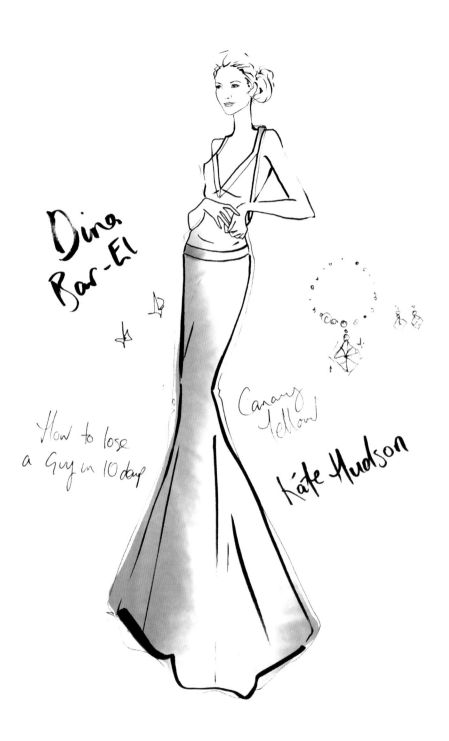

Dina
Bar-El

How to lose
a Guy in 10 days

Canary
Yellow

Kate Hudson

10일 안에 남자 친구에게 차이는 법 / 2003

Kate Hudson

로맨틱 코미디 영화의 고전인 〈10일 안에 남자 친구에게 차이는 법
How To Lose a Guy in 10 Days〉에서 벤을 연기한 매튜 맥커너히가
칼리 사이먼의 'You're So Vain'을 부르며 앤디(케이트 허드슨Kate
Hudson)에게 비난을 퍼붓는 장면은 아직도 기억에 생생하다. 두 사
람의 말싸움 자체는 꼴사나웠지만, 목선이 드러나고 등이 V자로 깊
이 파인 카나리아 빛 실크 드레스를 입은 앤디는 매우 고귀해보였다.

비벌리힐스에서 활동하는 독일계 디자이너 디나 베럴은 앤디의 84
캐럿짜리 노란 다이아몬드 펜던트에서 영감을 얻어 바닥까지 내려오
는 길이의 기가 막히게 멋진 드레스를 생각해냈다. 전하는 바에 따르
면. 그 목걸이는 가격이 500만 달러가 넘었다고 한다. 하지만 더 놀
라운 것은 그 비싼 목걸이조차 무색하게 만들 만큼 베럴의 드레스가
아름다웠다는 점이다.

The Dress

티파니에서 아침을 / 1961

Audrey Hepburn

5번가의 티파니를 지나가는 사람은 누구나 〈티파니에서 아침을 Breakfast at Tiffany〉에서 홀리 고라이틀리로 분한 오드리 헵번 (Audrey Hepburn)이 5번가에서 발걸음을 멈추고 커피와 패스트리를 든 채 매장의 쇼윈도를 들여다보던 장면을 떠올리게 된다. 그때 헵번은 감탄을 자아낼 만큼 멋진 LBD(Little Black Dress, 원래 샤넬의 심플하고 짧은 블랙 드레스를 지칭하던 용어)를 입고 있었다. 실크 장갑과 30센티미터 정도의 궐련 파이프, 그리고 진주 목걸이로 멋을 더한 이 드레스는 등 쪽의 독특한 절개와 몸에 꼭 맞는 보디스가 특징이었다. 영화에서 헵번이 입었던 이 드레스는 파라마운트 영화사에 홍보용으로 들어온 옷들 중 하나였다. 할리우드의 의상 장인인 에디스 헤드가 디자인을 수정해 최종적으로 내놓은 이 드레스는 위베르 드 지방시의 작품을 바탕으로 한 것이었다. 헵번을 상징하는 모든 드레스 가운데 단연 최고의 압권인 이 드레스는 50여 년 이상 여성들에게 반향을 일으켰고, 앞으로도 오랫동안 그 빛을 발할 것이다.

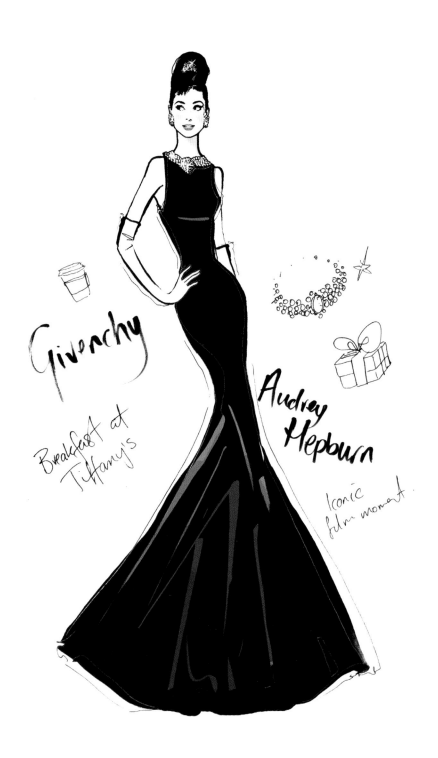

Givenchy

Breakfast at Tiffany's

Audrey Hepburn

Iconic film moment.

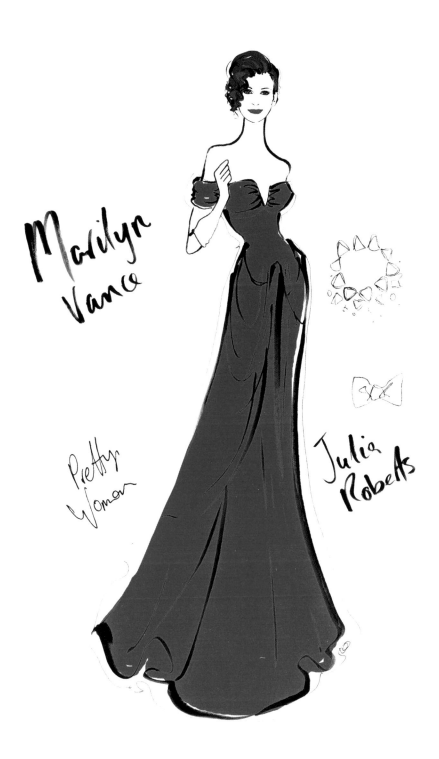

Marilyn
Vance

Pretty
Woman

Julia
Roberts

귀여운 여인 / 1990

Julia Roberts

줄리아 로버츠(Julia Roberts)가 〈귀여운 여인Pretty Woman〉에서 연기한 비비안은 궁색한 옷을 입었지만 마음만은 순수한 매춘부에서 어깨를 드러낸 아름다운 선홍색의 풍성한 드레스를 입은 우아한 사교계 여인으로 변신을 한다. 이 옷을 입은 비비안이 에드워드 역의 리차드 기어와 함께 호화로운 호텔 로비를 걸어가자 모두의 시선이 그녀에게 쏠린다. 1990년에 의상 디자이너 마릴린 밴스가 제작한 이 드레스는 자칫 영화에 등장하지 않을 수도 있었다. 원래 영화사는 검은 드레스를 원했는데 밴스가 비비안의 불같은 성격에는 빨간색 드레스가 더 어울린다며 영화사를 설득했다. 한편 로버츠가 그 옷에 착용했던 목걸이(에드워드가 장난삼아 보석상자의 뚜껑으로 비비안의 손가락을 덥석 무는 시늉을 하는 장면에 등장하는 목걸이)는 실제 가격이 25만 달러였다.

스카페이스 / 1983

Michelle Pfeiffer

범죄는 보상받지 못한다고 말한 사람은 분명 〈스카페이스Scarface〉에서 엘비라 핸콕의 옷장을 보지 못했을 것이다. 미셸 파이퍼(Michelle Pfeiffer)가 연기한 엘비라는 범죄 조직의 두목인 토니 몬타나의 상대역이었는데, 그녀는 남편이 마약 밀매로 번 돈으로 가슴이 깊게 파인 드레스를 끝없이 사들이는 여자였다. 섹시한 홀터 드레스와 많은 귀금속을 걸치고 밤마다 줄담배를 피우며 스튜디오 54에서 유유자적 시간을 보내기에 안성맞춤인 그런 차림을 떠올려보라. 디스코에서 영감을 받은 이 드레스는 목선이 V자로 깊게 파여 있고 현란한 스팽글로 장식되어 있는데 엘비라가 토니를 떠나기 직전의 장면에 등장한다. 의상 디자이너 패트리시아 노리스가 만든 반짝반짝 빛나는 드레스는 엘비라의 트레이드마크인 단발머리와 긴 아크릴 손톱과 잘 어울렸다. 특히 이 손톱은 그녀의 호전적인 별명인 '타이거 레이디'에 걸맞았다. 확신컨대 엘비라는 '남자 잡아먹는 여자'가 분명했다.

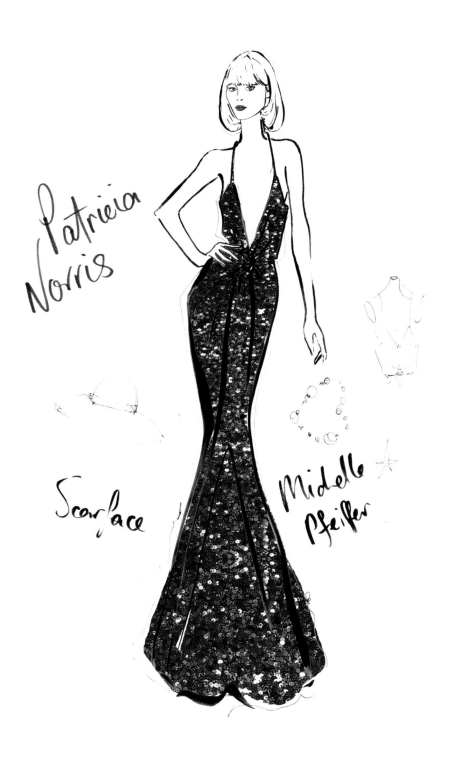

Patricia
Norris

Scarface

Michelle
Pfeiffer

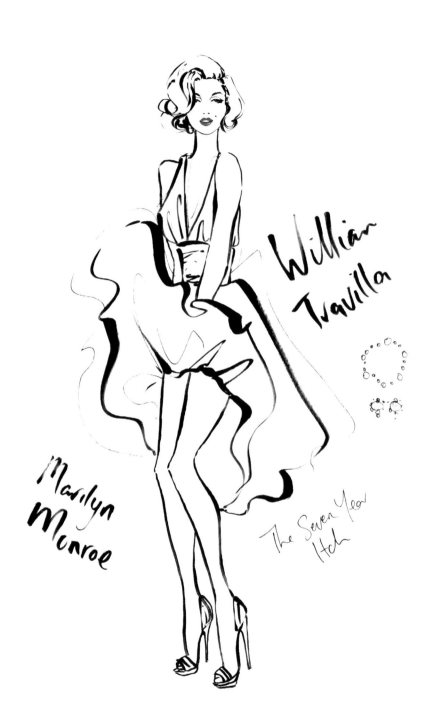

William
Travilla

Marilyn
Monroe

The Seven Year
Itch

7년만의 외출 / 1955

Marilyn Monroe

옷이 여자를 완성할까, 아니면 여자가 옷을 완성할까? 이 장면은 분명 후자의 예이긴 하지만 그 공로는 의상 디자이너인 윌리엄 트래빌라에게 돌려야 한다. 트래빌라는 마릴린 먼로(Marilyn Monroe)가 〈7년만의 외출The Seven Year Itch〉에서 입었던 전설적인 드레스를 제작한 디자이너이다. 지하철 환풍구 위에 서 있다가 풍성한 주름의 아이보리색 드레스가 크게 펄럭이며 다리가 고스란히 드러나는 먼로의 대표적인 이미지를 모르는 사람이 있을까? 홀터 방식의 보디스에 V자로 깊게 파인 목선은 1950년대부터 1960년대까지 대단히 인기를 얻었다. 하지만 당시 먼로의 남편이었던 조 디마지오는 그 드레스를 싫어했다고 전해진다. 도대체 어떻게 그런 생각을 할 수 있었을까?

이창 / 1954

Grace Kelly

1954년 알프레드 히치콕은 자신의 영화 〈이창Rear Window〉에서 스타일이 뛰어난 사교계 명사 역을 맡은 그레이스 켈리(Grace Kelly)의 의상 디자인을 에디스 헤드에게 의뢰했다. 히치콕이 헤드에게 요구한 것은 켈리가 "감히 손댈 수 없는 드레스덴 도자기처럼 보여야 한다."는 것이었다. 그리고 그 결과물이 몸에 꼭 맞는 보디스와 넓게 파인 목선, 짧은 소매로 이루어진, 영원히 잊히지 않을 드레스로 태어났다. 겹으로 된 튤 소재의 스커트에는 독특하게 허리 부분에 작은 나뭇가지 자수가 놓여 있었고, 시폰 소재의 숄과 흰색 실크 장갑, 진주 목걸이와 귀걸이로 멋이 한층 더해졌다. 또한 V자 형태의 간결한 목선은 그 유명한 키스 장면에서 켈리의 얼굴을 더욱 돋보이게 해주었다.

〈이창〉은 내가 가장 좋아하는 영화이며, 그중에서도 특히 그레이스 켈리가 이 드레스를 입고 방에 들어서는 순간을 가장 좋아한다. 나는 오로지 이 장면을 보기 위해 〈이창〉을 수도 없이 보았다.

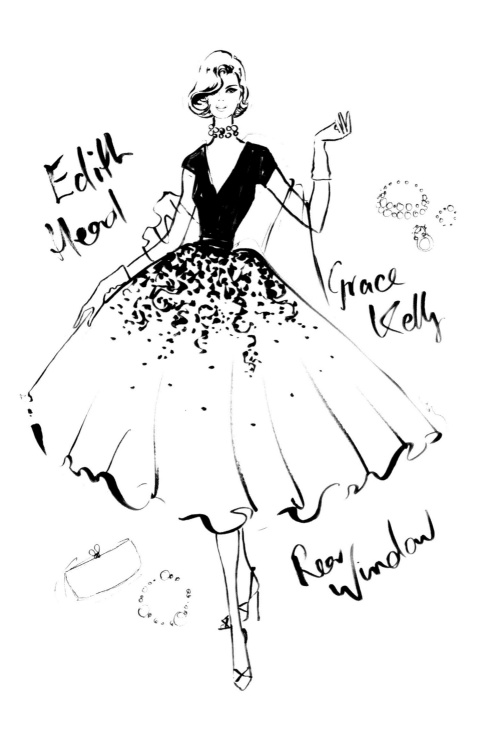

Edith Head

Grace Kelly

Rear Window

06 / Oscars

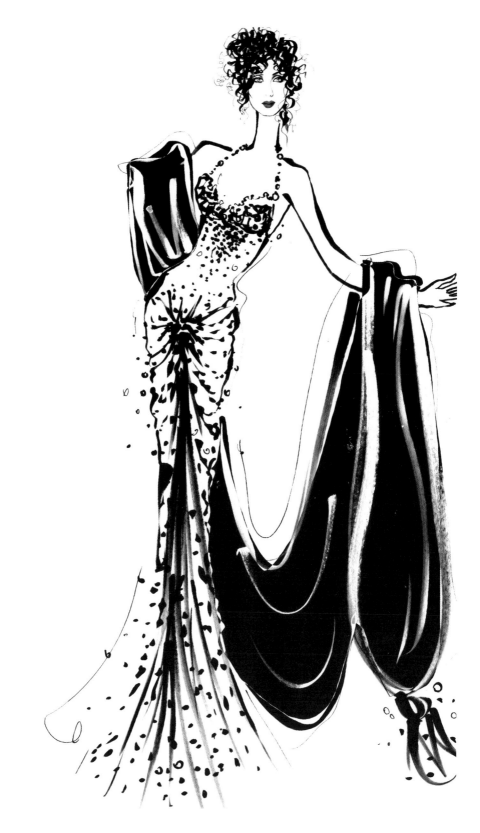

1955

Grace Kelly

1955년 아카데미 시상식에서 〈갈채〉로 여우주연상을 받은 그레이스 켈리(Grace Kelly)는 눈부시게 아름다운 새틴 드레스와 그에 어울리는 이브닝코트로 세간의 찬사도 함께 받았다. 에디스 헤드가 디자인한 이 드레스는 그때까지 제작된 오스카 시상식 의상 가운데 가장 비싼 드레스로, 원단 가격만 해도 4000달러(현재 시가로 3만5000달러)에 달했다.

할리우드의 '드레스 박사'로 알려진 이 디자이너는 오랫동안 켈리와 우정을 이어갔는데, 켈리는 〈이창〉을 포함한 여러 작품에서 헤드와 손을 잡았다. 헤드는 아카데미 시상식에 켈리와 함께 참석해 다음과 같이 말했다. "누군가에는 스팽글이 필요하지만 그렇지 않은 사람도 있다."

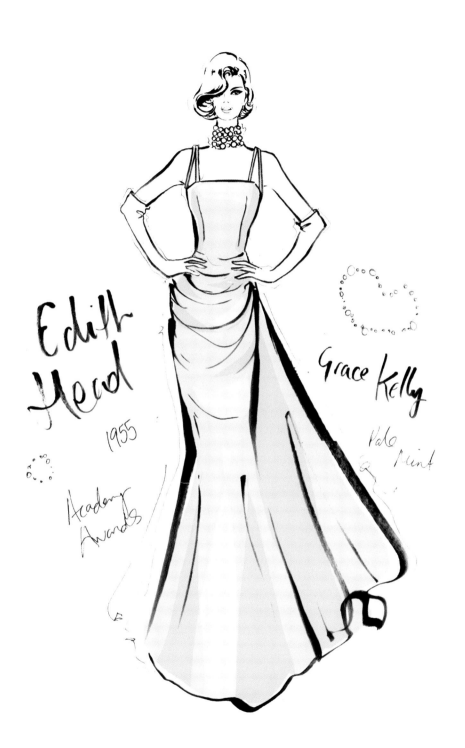

Edith Head
1955
Academy Awards

Grace Kelly
Pale mint

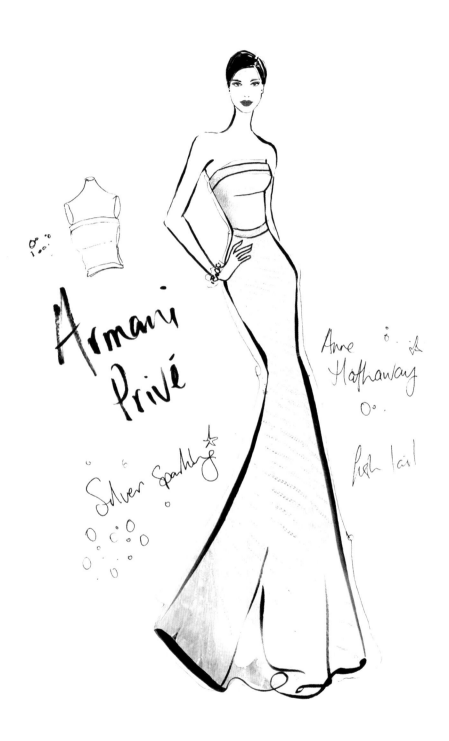

Armani
Privé

Anne
Hathaway

Silver Sparkling

fish tail

2009

Anne Hathaway

아르마니 프리베는 앤 해서웨이(Anne Hathaway)의 2009년 오스카 상 시상식 의상을 제작했다. 해서웨이는 이 시상식에서 휴 잭맨과 함께 춤과 노래를 곁들인 합동공연으로 오프닝 무대를 장식했다. 영화 〈레이첼, 결혼하다〉로 여우주연상 후보에 오른 해서웨이는 이 끈 없는 드레스로 레드카펫에 카리스마를 더해주었는데, 이 드레스는 그녀가 아르마니의 쿠튀르 컬렉션 중에서 신중을 기해 선택한 의상이었다. 이 드레스의 특색은 허리에서부터 방사상으로 뻗어나간 스와로브스키 크리스털 장식의 광채와 치맛단에 장식된 대형 스팽글이었다. 드레스의 색깔은 해서웨이의 백옥 같은 피부에 완벽하게 어울리는 샴페인 빛깔이 선택되었다. 그날 밤 많은 여배우들이 거의 똑같은 색조를 선택할 만큼 이 색이 유독 인기가 많았지만 해서웨이의 드레스만큼 시선을 사로잡은 것은 없었다.

1999

Gwyneth Paltrow

기네스 팰트로(Gwyneth Paltrow)는 1999년 아카데미 시상식에서 실크 호박단 소재의 랄프 로렌 드레스로 패션 전문가들을 양분시켰다. 일부 비평가가 이 드레스에 대해 회의적이었던 반면 오스카 역사상 가장 위대한 드레스 가운데 하나로도 기억되기 때문이다. 차분한 분홍색과 전통적인 재단의 이 드레스는 팰트로의 품위 있는 페르소나를 완벽하게 구현해냈다.

그레이스 켈리와 비교되면서 수많은 모방 디자인에 영감을 줄 정도로 큰 영향을 미친 이 드레스는 풍성한 스커트, 가느다란 어깨끈이 달린 몸에 꼭 달라붙는 보디스, V자 형태의 목선, 그리고 드레스에 어울리는 긴 숄로 이루어져 있었다. 팰트로는 이 드레스를 입고 부모에게 선물로 받은 16만 달러짜리 해리 윈스턴 보석으로 치장했다. 〈셰익스피어 인 러브〉로 여우주연상을 차지한 팰트로는 수상 이외에도 여러 이유로 그날 밤의 진정한 승자가 되었다.

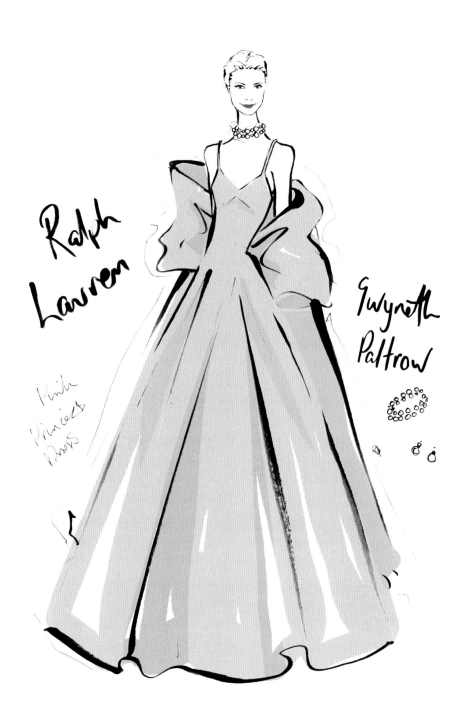

Ralph
Lauren

Gwyneth
Paltrow

Pink
Princess
Dress

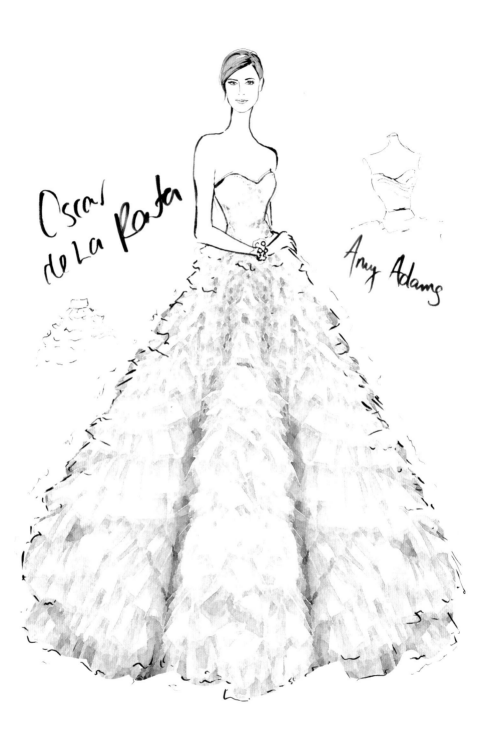

Oscar
de La Renta

Amy Adams

196

2012

Amy Adams

영화 〈마스터〉로 아카데미 여우조연상 후보에 지명된 에이미 아담
스(Amy Adams)는 오스카 드 라 렌타에게 드레스 제작을 의뢰했다.
아담스는 자신이 발견한 어느 모델의 옛날 사진에서 영감을 받았고,
드 라 렌타에게 그 디자인에 대해 이야기한 뒤 옷의 세세한 부분까
지 하나하나 그와 의견을 나누었다. 드레스 제작에는 2주가 소요되
었는데, 디자인팀은 아담스가 레드카펫에 등장하기 몇 시간 전까지
수정 작업을 진행했다. 그 결과 풍성하게 늘어진 깃털같이 가벼운 시
폰 드레스가 탄생했고, 이로써 아담스는 은막의 스타에게 필요한 모
든 면모를 갖추었다. 이 드레스의 주름 장식을 자세히 들여다보면 작
은 '속눈썹' 같은 것들이 보인다. 이것은 각 주름에서 올을 일일이 손
으로 잡아당긴 것이다.

1998

Sharon Stone

사람들은 H&M('다양하게, 저렴하게, 신속하게'라는 모토를 기반으로 스웨덴에서 출발한 의류 브랜드)의 옷을 입고 2013년 오스카상 시상식에 등장한 헬렌 헌트에게 지나칠 정도로 관심을 보였지만, 그보다 몇 년 전인 1998년으로 돌아가 볼 필요가 있다. 당시 누가 샤론 스톤(Sharon Stone)의 오스카상 시상식 의상을 맡게 될지에 대해 무성한 소문이 떠돌았지만 스톤은 무심한 듯하면서도 멋있는 선택으로 모든 사람들을 놀라게 했다. 그녀는 오트 쿠튀르인 베라 왕의 연보라색 이브닝 스커트와 기성복인 갭의 셔츠를 조합한 패션을 선보였던 것이다. 더구나 이 셔츠는 스톤이 남편의 옷장에서 슬쩍 꺼내 입은 것이었다고 한다.

신선하고 보이시하면서 매우 현대적인 느낌을 주는 이 스타일은 하얀 셔츠를 재탄생시켰다. 스톤이 고급 패션과 기성복이 만나는 미학을 레드카펫에 올린 것은 처음이 아니었다. 1996년에도 그녀는 갭의 터틀넥을 입은 적이 있었는데, 그 역시 마지막 순간에 급하게 옷장에서 꺼낸 것이었다고 한다. 그리고 당연한 일이지만, 그것을 발렌티노와 조르지오 아르마니 안에 겹쳐 입자 그 어떤 옷보다 우아해보였다.

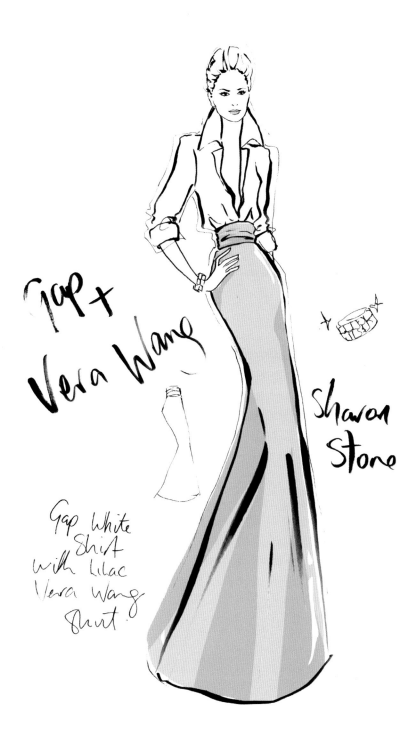

Gap +
Vera Wang

Sharon
Stone

Gap White
Shirt
with Lilac
Vera Wang
skirt.

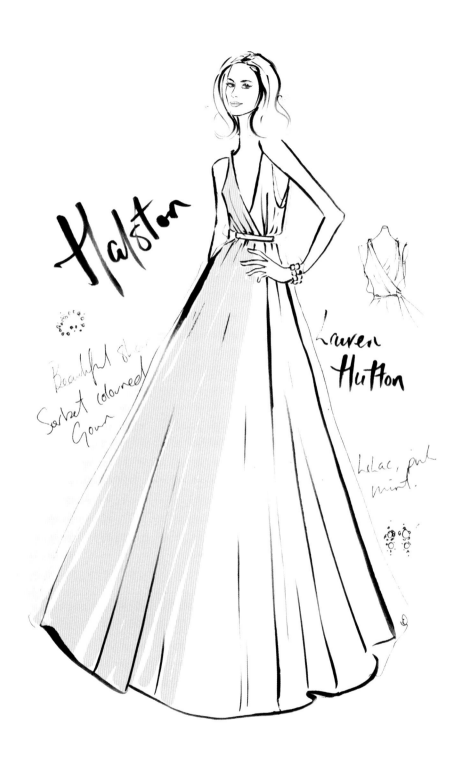

Halston

Beautiful &
Sorbet coloured
Gown

Lauren
Hutton

Lilac, pink
mint.

1975

Lauren Hutton

47회 아카데미 시상식에 시상자로 참석한 로렌 허튼(Lauren Hutton)은 할스톤이 제작한 부드러운 색조의 의상을 선택했다. 고대 그리스풍의 우아한 주름과 부드럽게 변하는 여러 단계의 파스텔 색조가 특징인 이 시폰 드레스는 허튼의 캘리포니아 출신다운 구릿빛 피부와 완벽한 조화를 이루었다. 허튼은 이 드레스에 은은한 화장과 헤어스타일, 메탈릭 재질의 클러치, 그리고 가는 금색 허리띠를 더했는데 이 허리띠가 보석을 대신해 그녀의 허리를 강조해주었다. 배우이자 모델인 허튼은 자연스러운 아름다움을 가졌으며 파라 포셋처럼 세련된 담백함을 선호했다. 허튼은 내게 가장 큰 영감을 주는 사람 중 하나로 '비울수록 풍성해진다'는 것을 증명하는 최고의 사례다.

2005

Hilary Swank

힐러리 스왱크(Hilary Swank)는 〈밀리언 달러 베이비〉에서 맡은 역할을 위해 근육량을 거의 9킬로그램 가까이 늘린 후 기라로쉬가 디자인한 눈부신 암청색 드레스를 입고 무결점의 뒤태를 과시했다. 이 영화로 아카데미 여우주연상을 수상한 스왱크는 높은 목선과 긴 소매로 시원하게 드러낸 등과 완벽하게 균형을 맞췄다. 디자인이 단순해 보이지만, 이 매혹적인 드레스를 만드는 데는 실크 저지 25미터가 소요되었다. 스왱크는 원래 캘빈 클라인 드레스를 입을 계획이었다가 시상식을 몇 주 앞두고 마음을 바꾸는 바람에 논란을 유발하기도 했다. 하지만 파리에서 쇼핑을 하다가 기라로쉬의 이 드레스를 본 스왱크가 도저히 그 드레스를 거부할 수 없었을 뿐이었다.

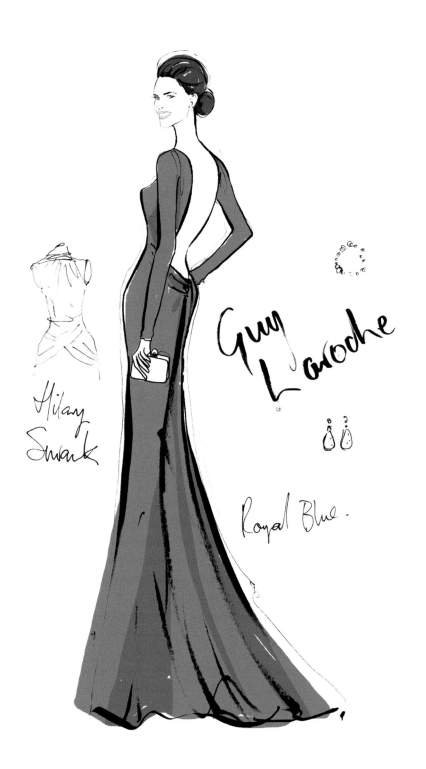

Guy Laroche

Hilary Swank

Royal Blue.

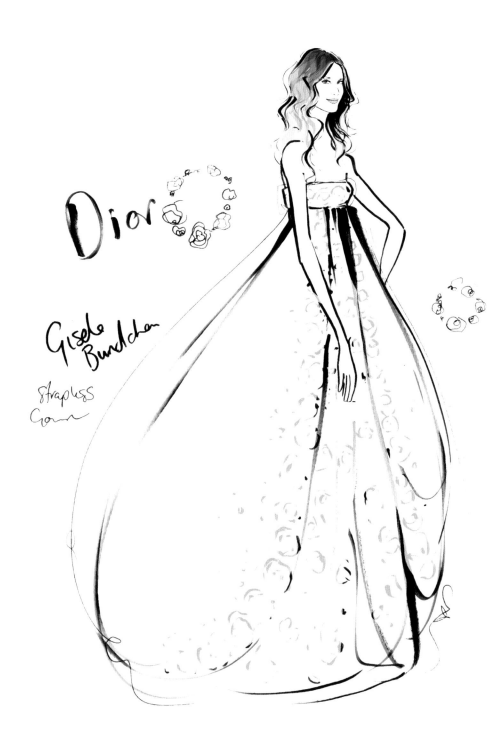

Dior

Gisele Bündchen

Strapless
Gown

204

2005

Gisele Bündchen

지젤 번천(Gisele Bündchen)은 영화 〈에비에이터〉의 주인공이자 남우 주연상 후보인 레오나르도 디카프리오보다 더 주목을 받았다. 시상식 날 밤 연인과 함께 등장한 빅토리아 시크릿의 슈퍼모델 번천은 크리 스찬 디올의 존 갈리아노가 제작한 풍성한 스팽글 자수가 놓인 흰색 드레스를 입었고 이로써 한동안 여유 있고 헐렁한 의상을 유행시켰다. 가슴 바로 아래 허리선이 있는 고대 그리스풍 드레스를 입은 번천은 여신 그 자체였으며 몸에 꼭 맞는 스타일이 항상 최선은 아님을 증명 했다. 갈색 종이봉투를 뒤집어써도 근사해보일 번천은 고전적인 재단 에 대한 신선한 해석으로 그해의 레드카펫에 새로운 활력을 주었다.

2001

Renée Zellweger

르네 젤위거(Renée Zellweger)는 2001년 아카데미 시상식에서 잘 알려져 있지 않은 디자이너의 옷을 입었다. 그녀가 빈티지 매장에서 발견한 장 데세의 카나리아색 드레스는 입는 사람을 돋보이게 하는 세련된 스타일이었으며, 덕분에 새로이 떠오르는 여배우 젤위거는 뛰어난 패션 감각을 인정받았다. 장 데세는 20세기 중반의 디자이너로서 왕족들과 유명인사들의 드레스를 제작했으며 발렌티노의 스승으로도 잘 알려져 있다. 젤위거가 이 드레스를 비벌리힐스의 빈티지 매장인 릴리 에 시에에서 발견했을 때 그것은 이미 제작된 지 50여 년이 지난 옷이었지만 마치 오늘 새로 만들어진 옷처럼 보였다. 디자인은 시간을 초월했고 스타인 젤위거는 자신의 선택에 추호의 후회도 없었다. 그녀가 말했다. "오래된 옷이지만 내게 잘 맞고 정말 내 마음에 쏙 들어요."

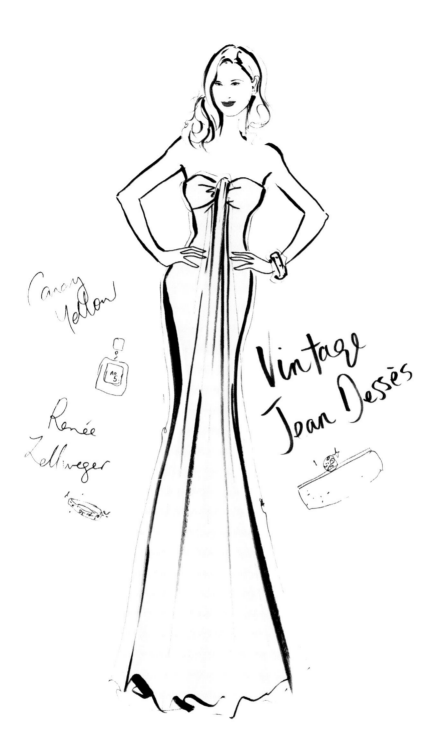

Canary Yellow

Renée Zellweger

Vintage Jean Dessès

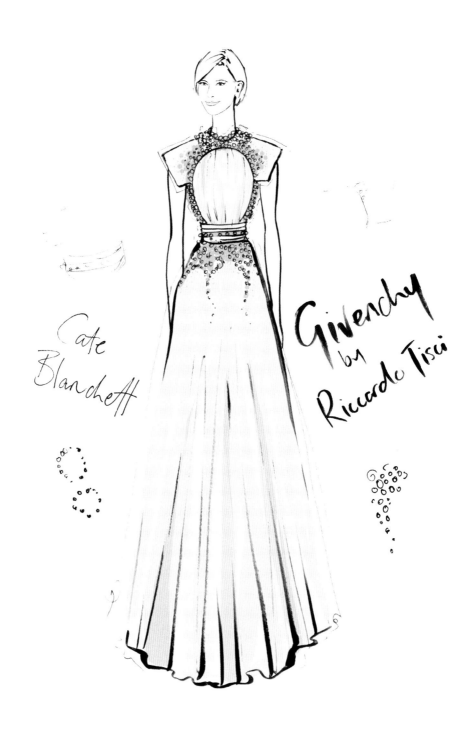

Cate
Blanchett

Givenchy
by
Riccardo Tisci

2011

Cate Blanchett

케이트 블란쳇(Cate Blanchett)은 레드 카펫 위에서의 도박을 절대 피하지 않는다. 2011년 아카데미 시상식에서 리카르도 티시가 디자인한 연보라와 노란색의 지방시 드레스를 입은 그녀는 경이로움 그 자체였다. 이 비범한 의상은 주름 잡힌 홀터 드레스와 드레스에서 분리할 수 있는 가슴 부분으로 구성되어 있는데, 특히 아름답게 장식된 가슴 부분은 기하학적인 어깨 형태를 가졌으며 신축성 있는 소재로 만들어졌다. 이 드레스는 지방시의 2011년 쿠튀르 컬렉션에 등장한 작품으로, 뜻밖에도 일본의 로봇 장난감과 현대무용의 한 장르인 부토의 조합에서 영감을 얻었다고 한다. 블란쳇은 매우 화려한 쿠튀르를 선호하는데 이로 인해 그녀는 리카르도 티시의 뮤즈가 되었다. "케이트 같은 이들이 내가 이 일을 하는 이유이다."

1988

Cher

셰어(Cher)는 그녀를 스타로 만들어준 노래와 연기뿐만 아니라 박수 갈채를 받은 패션 감각으로도 오래도록 기억될 것이다. 특히 미국계 디자이너 밥 맥키가 디자인한 속이 훤히 비치는 이 검은 드레스만 큼 대담한 의상은 없었다. 셰어는 이 드레스를 입고 참가한 오스카 상 시상식에서 영화 〈문스트럭〉으로 메릴 스트립을 제치고 여우주연 상을 거머쥐었다. 메릴을 이겼다는 것 자체가 이미 위대한 업적 아닌 가! 게다가 탄탄한 복부와 다리를 과시하기에 가느다란 끈으로 어깨 를 드러내면서 몸매를 전체적으로 노출한 이 레이스 드레스보다 더 탁월한 것이 있었을까?

셰어와 맥키는 40여 년을 함께 일하면서 결정적인 패션의 순간들을 여러 번 연출했다. 셰어는 2002년 밀랍인형 박물관인 마담 투소로부 터 역사상 가장 아름다운 여성 5인으로 선정되는 영광을 누렸다. 그 녀의 밀랍인형은 이 아름다운 작품의 레플리카를 입고 있다. 모두가 알다시피 마담 투소가 누군가를 밀랍인형으로 만드는 순간 그 사람 은 이미 자기 분야에서 성공한 사람이 된다!

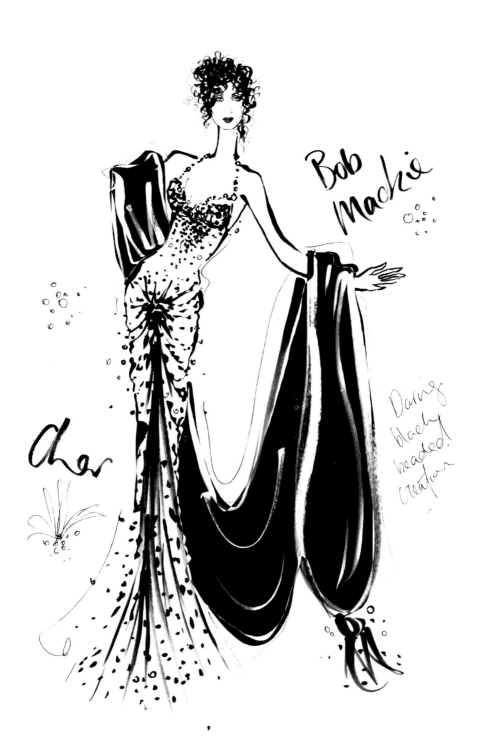

Bob Mackie

Cher

Daring blacly beaded creation

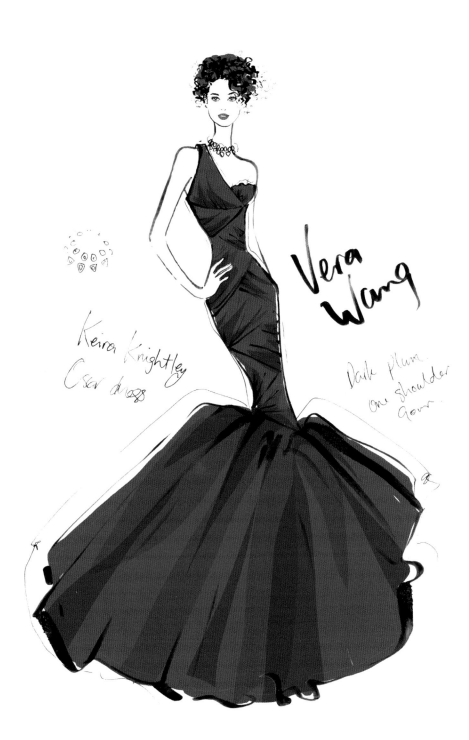

Keira Knightley
Oscar dress

Vera
Wang

Dark plum
one shoulder
Gown

2006

Keira Knightley

키이라 나이틀리(Keira Knightley)는 78회 아카데미 시상식에서 예스러운 할리우드의 매력을 선택했다. 이 시상식에서 나이틀리는 영화 〈오만과 편견〉으로 여우주연상 후보에 지명되었다. 보다 극적이고 섹시한 것을 원했던 이 영국 출신의 여배우는 실크 호박단으로 만든 물고기 꼬리 모양의 베라 왕 드레스를 선택했고 여기에 화려한 색상의 불가리 목걸이를 했다. 나이틀리는 침착하면서도 젊고 생기 넘쳐보였다. 이 진홍색 드레스는 비평가로부터 오스카 역사상 최고의 드레스 가운데 하나로 지목받았고, 영국의 데벤햄스 백화점에서 실시한 여론조사에서는 역사상 가장 위대한 레드카펫 드레스 6위에 뽑혔다. 시상식이 끝난 후 나이틀리는 이 드레스를 국제 NGO 단체인 옥스팜 인터내셔널에 기부했다. 그 후 드레스는 경매에서 약 8000달러에 판매되어 동아프리카의 식량위기 구호자금으로 쓰였다. 아름다운 드레스의 아름다운 마무리였다.

2001

Julia Roberts

줄리아 로버츠(Julia Roberts)가 〈에린 브로코비치〉로 아카데미 여우 주연상을 받았을 때 입었던 검은색과 흰색이 섞인 드레스는 쿠튀르 드레스이긴 했지만 주문 제작한 의상은 아니었다. 이 드레스는 발렌 티노의 1992년 컬렉션에 속했던 작품으로, 그동안 발렌티노 창고에 보관되어 있다가 로버츠 덕분에 다시 세상으로 나왔다. 몸매를 한껏 드러내는 디자인에 흰색의 가두리 장식을 한 이 검은색 드레스는 패션 비평가들로부터 대단한 찬사를 받았는데, 원래 이 드레스의 제작 의도는 엘리자베스 테일러와 재키 케네디 같은 패션 권위자들에게 영감을 받아 고전적인 할리우드를 되살려내고자 함이었다. 보도에 따르면 로버츠는 창고에 보관되어 있던 이 드레스를 발견했을 때 '정말 예쁜 드레스라고 생각했다'고 한다. 발렌티노 가라바니는 로버츠가 여우 주연상을 수상한 순간이 자신의 50년 경력의 정점이었다고 말했다.

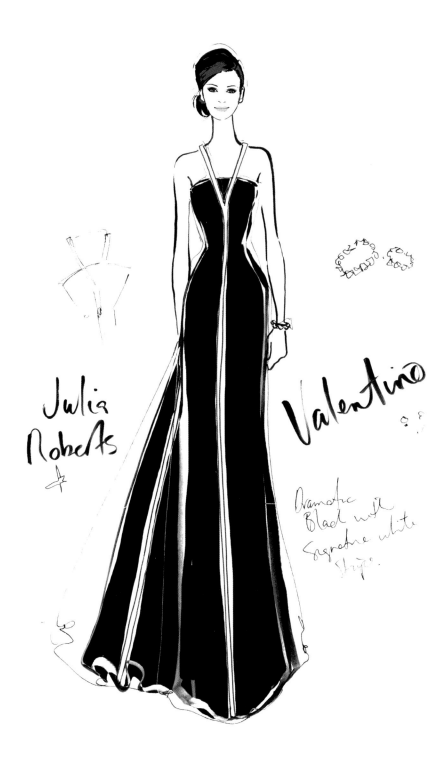

Julia
Roberts

Valentino

Dramatic
Black with
Signature white
Stripe.

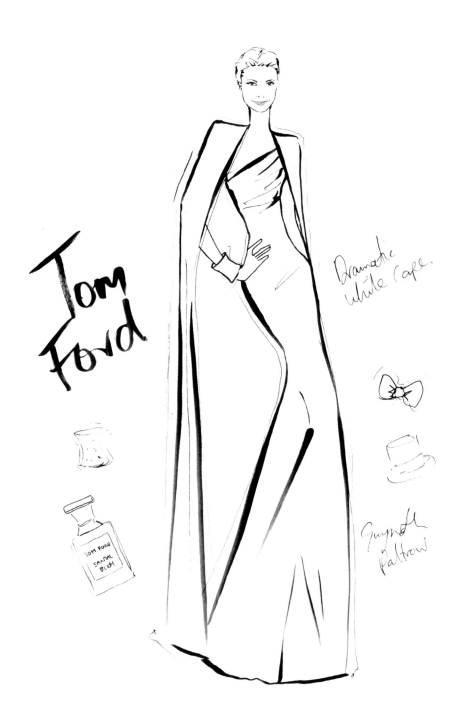

Tom Ford

Dramatic
white cape.

TOM FORD
SANTAL
BLUSH

Gwyneth
Paltrow

2012

Gwyneth Paltrow

기네스 팰트로(Gwyneth Paltrow)는 2012년 아카데미 시상식에서 바닥까지 내려오는 길이의 톰 포드 망토로 감동을 주었다. 이 아이보리색 드레스는 톰 포드의 비공개 가을 컬렉션에 속했던 작품으로, 런던 패션위크에도 등장하지 않았기 때문에 오스카상 시상식에 팰트로가 입고 나오면서 대중에게 첫선을 보였다. 팰트로는 목선이 비대칭인 이 매혹적인 드레스에 안나 후의 다이아몬드 커프스와 반지, 지미 추 구두, 그리고 뒤로 묶은 윤기 흐르는 헤어스타일로 패션을 완성했다. 이후 이 망토는 인기를 얻었고, 〈노예 12년〉에 출연했던 여배우 루피타 뇽도 2014년 골든 글러브 시상식에서 비슷한 디자인의 붉은 드레스를 입었다. 저 정도로 고상한 망토라면 당신도 베스트 드레서가 될 수 있지 않을까? 두말하면 잔소리다.

2007

Nicole Kidman

2007년 아카데미 시상식에서 니콜 키드먼(Nicole Kidman)은 발렌시아가의 디자이너 니콜라 제스키에르의 경이로운 주홍빛 드레스를 과감하게 선택했다. 제스키에르의 오랜 팬이었던 키드먼은 2006년 키스 어번과의 결혼식에서도 발렌시아가의 드레스를 입었다. 비평가들이 열을 올리며 칭찬한 이 홀터 드레스의 특징은 목 뒤에서 묶어 바닥까지 우아하게 늘어뜨린 플러시 소재의 매듭 장식이었다. 레드카펫에서 붉은색 계열의 드레스를 입는 것은 과감한 시도이긴 하지만 디자인이 특별해야만 레드카펫과 구별될 수 있다. 그런데 기적처럼, 이 놀라운 드레스는 확연하게 두드러졌을 뿐만 아니라 시상식 시즌에 등장하는 뻔한 드레스들의 향연에서 가장 큰 사랑을 받은 드레스가 되었다.

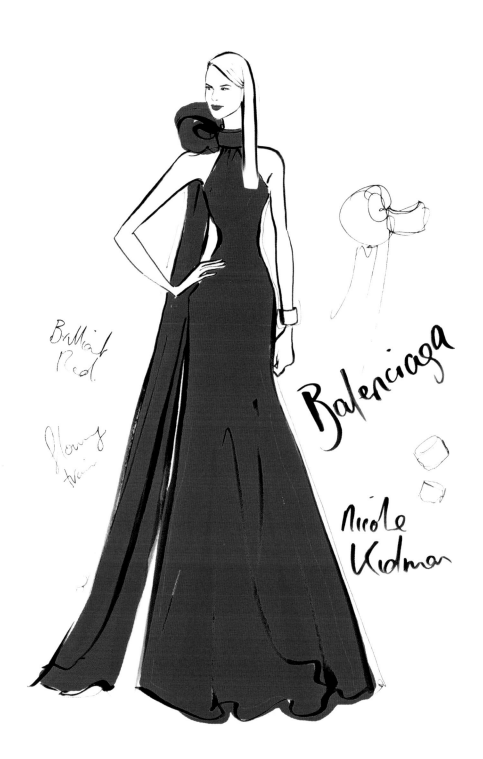

Brilliant
Red.

Flowing
Train

Balenciaga

Nicole
Kidman

219

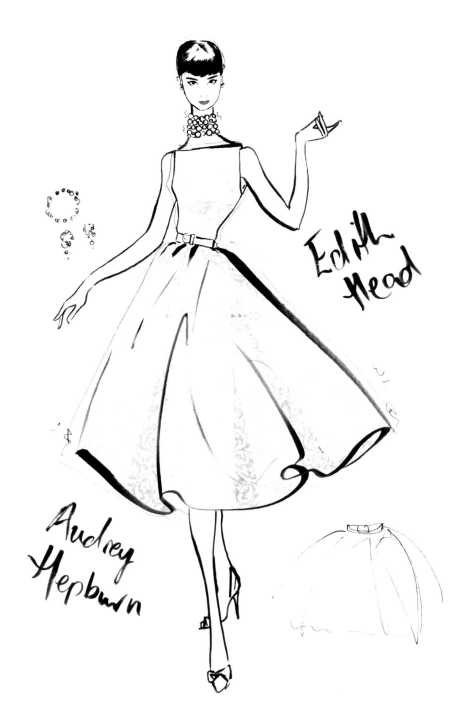

Edith
Head

Audrey
Hepburn

1954

Audrey Hepburn

오드리 헵번(Audrey Hepburn)과 위베르 드 지방시는 패션계의 천생연분이었다. 비슷한 연배였던 영화계 원로와 프랑스 출신의 디자이너는 서로 마음이 통했고 노년까지 친밀한 관계를 유지했다. 헵번은 지방시를 가장 친한 친구라 불렀고 지방시는 헵번을 여동생이라고 불렀다. 지방시는 헵번의 자그마한 체격을 직감적으로 잘 이해했고 그녀의 가는 허리와 학 같은 목을 더욱 돋보이게 하는 세련되면서도 단순한 드레스를 제작했다. 아이보리색의 이 레이스 드레스는 헵번이 〈로마의 휴일〉로 아카데미 여우주연상을 수상할 때 입었던 의상으로 그녀가 공식석상에서 입은 첫 지방시 드레스였다. 알려진 바에 따르면 벨트가 있는 이 드레스는 〈로마의 휴일〉의 마지막 장면에서 헵번이 입고 아름다움을 뽐내던 에디스 헤드의 작품을 바탕으로 제작했다고 한다. 나중에 헵번은 그것을 '행운'의 드레스라고 말했고 〈타임〉은 오스카 역사상 최고의 드레스로 지정했다.

옮긴이의 글

패션이 예술의 한 장르로 자리매김한 이래 패션 일러스트레이션은 패션쇼는 물론, 영화와 드라마 등의 결정적 순간을 가장 섬세하고 감각적으로 표현해 왔다. 이 책의 저자인 메간 헤스는 독특한 스타일과 개성으로 자신만의 영역을 구축한 호주 출신의 패션 일러스트레이터이다. 메간 헤스는 동명의 드라마로도 제작되어 미국뿐 아니라 우리나라에서도 압도적 인기를 얻었던 캔디스 부쉬넬의 베스트셀러 소설 《섹스 앤 더 시티》의 일러스트를 그려 대중에게 알려진 후 현재 《베니티 페어》와 《타임》 등의 잡지와 세계적인 명품 브랜드인 샤넬, 발맹, 티파니앤코 등과 작업을 하고 있다. 이 책에는 페이지마다 세계적인 모델과 영화배우, 가수 등의 유명 트렌드세터들이 패션계 최고의 디자이너들이 디자인한 드레스를 입고 등장한다. 메간 헤스의 손끝에서 화려하면서도 세밀하게 재탄생한 이 드레스들은 한 점, 한 점이 패션계에 한 획을 그은 작품들로서, 각각에 배경 설명이 더해져 독자들에게 읽는 재미와 보는 재미를 동시에 안겨준다. 참고로 생소한 패션 용어들에는 독자들의 이해를 돕기 위해 간단한 설명을 원문에 더했다.

메간 헤스에 대해 더 알고 싶다면 그녀의 홈페이지(meganhess.com) 외에도 인스타그램과 페이스북을 방문해 보기를 권한다. 그녀는 그곳에 매일 자신의 근황과 새로운 그림을 올려주는데 특히 매주 금요일에는 한 컷의 그림으로 우리에게 'Happy Friday!'를 빌어준다. 다가오는 금요일은 그녀의 그림과 함께 꿈같이 화려하고 달콤한 '불금'을 시작해도 좋을 듯하다.

2015년 11월 16일
배 은 경

메간 헤스 Megan Hess

메간 헤스는 그림을 그릴 운명이었다. 그래픽 디
자이너로 시작한 메간은 그 일을 발판 삼아 세
계 굴지의 여러 디자인 에이전시에서 아트 디
렉터로 일했다. 2008년 메간은 캔디 부시넬이
쓴 〈뉴욕타임스〉의 베스트셀러 《섹스 앤 더 시
티》의 일러스트레이션을 그렸다. 이후 그녀는
베니티 페어와 타임 등의 삽지에 그림을 그렸
고, 보석 및 시계 브랜드인 까르띠에를 상징하
는 작품들을 그렸으며 뉴욕의 최고급 백화점인
버그도프 굿맨의 진열창도 꾸몄다.

메간은 자신만의 고유한 이 스타일을 맞춤 생
산하는 실크 스카프와 한정판 프린트에도 적용
하는데, 이 품목들은 전 세계에서 판매되고 있
다. 메간의 고객 가운데는 샤넬, 디올, 티파니앤
코, 이브 생 로랑, 《보그》, 《하퍼스 바자》, 까르띠에, 리츠 호텔, 그리고 파리의 전
통 베이커리인 라뒤레 등 굵직굵직한 이름들이 있다.

메간은 스튜디오 작업이 없는 날이면, 대개 카페에 몸을 숨기고 아무도 모르게 주
변의 풍경을 스케치하거나 완벽하게 옷을 입은 사람들을 찾곤 한다. 물론 메간 자
신도 완벽한 옷을 입고서 말이다.

meganhess.com에서는 메간 헤스를 직접 만날 수 있다.

옮긴이 | 배은경

공주대학교 사범대학 영어교육과를 졸업하고 한국과학기술원(KAIST) 어학연구소와 리틀
아메리카(Little America) 영어연구소 등에서 교육 프로그램 및 교재 개발을 담당했으며, 현
재 펍헙번역그룹에서 전문번역가로 활동 중이다. 옮긴 책으로는 《죽음을 멈춘 사나이, 라
울 발렌베리》, 《사랑을 그리다》, 《괴짜 과학》, 《뉴욕 큐레이터 분투기》, 《나는 앤디 워홀을
너무 빨리 팔았다》, 《365일 어린이 셀큐》, 《작가의 붓》, 《True Colors_진짜 당신은 누구인
가?》, 《무지개에는 왜 갈색이 없을까?》, 《내 손으로 세상을 드로잉하다》 등이 있다.

THE DRESS

초판 찍은 날 2015년 12월 07일
초판 펴낸 날 2015년 12월 15일

지은이 메간 헤스
옮긴이 배은경

펴낸이 김현중
편집장 옥두석 | 책임편집 이선미 | 디자인 이호진 | 관리 위영희

펴낸 곳 (주)양문 | 주소 서울시 도봉구 노해로 341, 902호(창동 신원리베르텔)
전화 02. 742-2563-2565 | 팩스 02. 742-2566 | 이메일 ymbook@nate.com
출판등록 1996년 8월 17일(제1-1975호)

ISBN 978-89-94025-43-8 03600 잘못된 책은 교환해 드립니다.

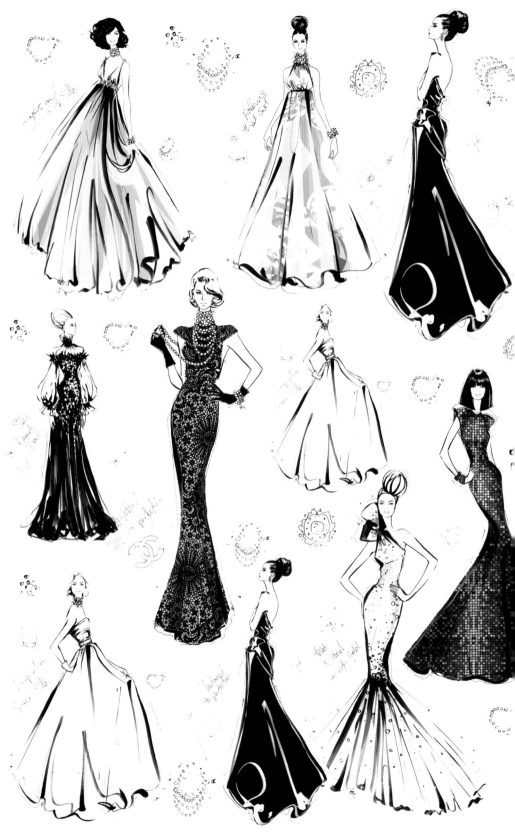